胡毓豪

著

鏡頭的力量

眼淨、心靜
煉出攝影構圖美學

攝・影

讀胡毓豪攝影書寫的樂趣

胡俊弘（臺北醫學大學前校長）

　　2021 初春，疫情、藻礁、太魯閣號出軌，蘇伊士運河阻塞等事件，占據了臺灣的注意力。《鏡頭的力量：眼淨、心靜煉出攝影構圖美學》即將出版，帶來了驚喜。是胡毓豪繼 2013-16 年出版的四本攝影書寫，五年後的新作品。

　　全書有六大主題：從「拍不好的十道關卡」、「熟用自己的手機」、「看的方法與訓練」到「用構圖為作品加分」、「綜合精進」以及「攝影路上你我他」，另有 25 則「生之道」。

　　我有幸讀了這五本書（雖不是照章依序讀），有閱讀的樂趣，也有更多啟發，乃寫就心得和讀友們分享。特別喜歡第一本書那句「修煉之前，你會拍照；修煉之後，你學會了攝影。」

　　共鳴胡毓豪的攝影理念：

　　首先，他說：「看是各種學習的起點」，「細看，避免粗看（不用心的看），細看要跟心相連，進化到『觀』的境界，有比較，有取捨。『觀察』，『思考』，『選擇』是攝影的心法。」他說：「醫生之看，法理高於一切，攝影之看，感情勝過理性，沒有標準答案。少了個人色彩，僵化創作的神韻」。他舉安瑟・亞當斯（Ansel Adams）悠遊細看

優勝美地國家公園為例,拍攝了每個美景的季節變化;又舉詩人王維的詩句「行到水窮處,坐看雲起時」。胡毓豪強調「看」,細看用心看,觀察景物的意義和美感,呼應了 John Berger 強調多元視角的「Way of seeing(觀看的方式)」。

其次,「散步就是好的時機」。他說,愛因斯坦和太太定情柏林郊區的森林散步。散步是練習「看」的好機會,體會「觀看」的奧祕,了解環境的內涵。移動才會增加發現的新機會,緩慢才會看見精采之所在,法國知名攝影家布列松(Robert Bronson, 1909-1999)的名言是:「攝影人不在旅行,可是永遠做緩慢的移動」。

再者,「溫潤的大自然喜愛」和「細緻的歷史觀察」:

「東北角岩大戰」——生於亂石堆,在東北角龍洞附近開出美麗鮮黃色花朵,在幾乎無土的岩石縫,等待春風、春雨的滋潤,是逆境中奮勇的影像;「澎湖望安濱刺麥」——是海灘沙地的定沙功臣,比馬鞍藤更勇敢地親近海水,岩石上有生生不息的野蚵;「三仙台」——太平洋的水在腳下踢動;「黑水溝」——巴士海峽的水、臺灣海峽的水在這裡激盪;「陽明山」——山川林木正在講那些歲月的故事……高明的老師在天地之間。

以臺灣的金針山為例,追溯其生命機緣:漫步山徑,泥土告訴我:它的前身是細沙,之前是細石,山石,祖先是大巨石,世世代代改變,山上才有泥沙,有泥沙才引來辛勤的墾荒者,才有食用的金針花,美艷壯觀的花海,轉型為觀光勝景。

為了拍攝,在鹿港待 60 天,京都楓紅季節待了幾個星期,對有文化的歷史小鎮和古都的關愛。

記者生涯的歷練,人生多元的體驗,加上文字功力,胡毓豪的書

寫生動輕快，讀來有趣，令人時而莞爾，時而驚嘆，不忍釋手。另有金句：「攝影論色彩，如同美饌」、「黑，如同料理中的鹽，少了鹽，山珍海味就先失去半壁江山」。他提出「攝影，你我他」的理念：觀察被攝者，讓拍攝者的思緒融入鏡頭，進而讀看攝者作品的第三者「有感」和「共鳴」，三位一體的感應共鳴了 Ansel Adams 的名言，若有人抱怨：「你的照片中空無一人。」他說：「所有的照片一定有兩個人，一個是攝影師，另一個是觀賞者」。

多元的生涯軌跡，濃烈的「傳承」熱誠，「看之道是在新聞工作期間成熟的，我的強項是新聞攝影，媒體的看之道、看事件。走上創作和書寫是因緣促成的，近些年依自己的心而攝，藉景觀說內心的話——藉景言心，多了哲思，也多了品質的要求」。攝影是心靈閃動的紀錄。創作和書寫，「我更多心思在傳承理念和經驗，授課像古代的私塾，外拍和內容檢討，交互進行，有教無『累』……」。

「拍不出值得追憶、值得牽情的景象，照片裡沒有了故事」作家董橋如是說；「影像能自己說故事，感人的故事能引起共鳴」本書作者胡毓豪如是說；「編輯是尋找感人的作品的人」時報文化總編輯曾文娟如是說。

讀胡毓豪的攝影書寫許多共鳴，有感動，更多啟發。

胡俊弘　敬筆

2021 年 4 月

攝影在「觀看」

康台生（前師大、輔大藝術學院院長）

　　毓豪兄曾出版《原色覺醒——真正懂攝影的最後一關》、《在光影中看見美——資深攝影師胡毓豪帶你捕捉瞬間永恆》、《按下快門前的60項修煉：胡毓豪攝影心法》、《亂拍煉出好照片：用心按一萬次快門，成就大師級好作品》等四本暢銷攝影書，我都有典藏並仔細閱讀。最近又即將出版新書，書名為《鏡頭的力量：眼淨、心靜煉出攝影構圖美學》，有幸先睹新書內容，心中有一些感想，想和大家分享。

　　我在大學從事攝影教學四十年，學生有上千人，許多學生已當上大學教授、系主任、所長、院長，也有許多學生已是知名設計師，但是致力於攝影創作者卻寥寥無幾，回想起來是我教育生涯中感到遺憾的地方，追根究底原因在於：大學攝影課程在美術或設計科系中不受重視，被歸類為表現技法的非主流課程，所以攝影素質優異的學生，在修完課程後就不再拍照，這是長久以來存在「國內大學缺少攝影科系培養人才」的議題了！胡毓豪是少數學校體制外，對於攝影教學具有熱忱且願投入的老師，他創設藝廊，鼓勵創作，免費教學，送攝影書到社教機構和圖書館……他的學生來自社會各行各業，雖然這些學生們的攝影資歷尚淺，但是抱持喜愛攝影及終身學習的志向，從本書第六章中的學生作

品和學習回饋，可以體會到毓豪兄作爲老師的成就感，我想這一點是令我羨慕的地方。

記得攝影前輩孔嘉先生曾撰寫《攝影創作與欣賞》一書，他以輕鬆語調搭配國內外名家作品範例，讓讀者在閱讀中吸收攝影知識和技法，而且讓人一看再看，比起坊間攝影教科書式單元教學有趣多了。胡毓豪的書就有這個優點，另一方面，從本書的大綱來看，仍有很嚴謹的結構和秩序，建議讀者閱讀時常對照大綱，就更能瞭解作者的想法和心意了！

如何拍出好照片，可能沒有標準答案，藝術創作的共同點都是認知和鑑賞能力先行，什麼是好的作品？再好的器材和熟練的技術也不能幫你拍出好作品，影像是作者視覺與內在意念的延伸，所以「觀看」就成爲重要關鍵。本書《鏡頭的力量：眼淨、心靜煉出攝影構圖美學》聚焦在「如何看？」，值得有志攝影創作者好好參考和研讀一番。

拍照其實是生命的修行

鄭家鐘（台新銀行文化藝術基金會董事長）

胡毓豪兄著作等身，近日又有新作。這本書分成兩個部分，心與術。前半部談心法，後半部談方法。既有哲學層次又有實務層次，雙軌並行。

我最近對人操作物件（如照相機、攝影機、鋤頭或菜刀……）都給予高度的關注，因為工具後面的心法，很多都是人生命中的學習要素。各種人使用的工具都對自己有局限，但正因為局限中的運作，而讓可能性趨於無限。

胡毓豪談的是拍照，但每一個拍照的細節都讓我體會到生命的宏大景觀。他說拍不好的原因第一是「看不到」，誰會看不到？急的人看不到。

現代人天天拍照，手機一天可拍上百張，但用手機拍形同盲拍，螢幕反射的畫面會遮掉很多細節，不像照相機有景觀窗，透過有限視窗逼得你不得不好好觀看，觀是觀察，看是看見，兩者在此聚焦，心才會沉穩下來。用手機螢幕看，心與眼是浮動的，根本有觀沒看。

這段話好有道理！我們用手機拍缺乏細看的條件，就是一種有影像就好的概念，搶拍、濫拍、快拍，根本不用心。不用心就是拍不好的第

二個主因。

在數位時代沒有底片限制，造成了拍照習慣改變，傳統的多拍現在成了夢魘，要拍好照片由鼓勵多拍進到忍住不拍，「少按快門、多些思考，拒用連拍」——胡毓豪把拍照當成了「戒急用忍、善用腦筋」的修煉！非常有意思！科技愈發達、拍照愈方便，愈不經大腦。實為當前人類生活的通病，科技增加方便卻減少了用心！不但拍照這樣，人生方方面面都是一個模樣。「搶跟急」，就成為生活常態，常說某某熱門商品秒殺，就是搶；為鮭魚大餐不惜更名，吃完再改回來就是急著占便宜。光是用拍照這件事，作者就點出了「不好」的原因。

其次，拍了一堆照片，如何挑好照片？作者說「挑照片，一是眼界、二是信心」。我也深有感觸，挑就是選擇。人生每天都要做選擇，你我都是怎麼選的？你問有些人：「最近怎樣？」他會答：「還不是老樣子？」這意味著他每天做重複的選擇、甚至不知不覺放棄其他選擇，為什麼？因為他對新嘗試沒有信心，對自己的眼界沒有更新，所以「挑」不出好的機會。

拍完照後的挑片，學問就很大。這也就是毓豪兄規勸大家不要濫拍、連拍的理由，拍太多爛照片，要挑就很困難，而且挑的過程會迷失，反而模糊了原本銳利的眼光。試想喝了十杯劣質的紅酒後，還能分辨頂級紅酒的味道嗎？味覺與視覺有相同的道理。

一個人如果太貪心，什麼都要，要太多，也是一樣，會喪失品味人生的能力。由拍照的挑片，貫通到生活品味的選擇，非常吻合！

全書的觀點都很精彩，但我認為以下三者是亮點，因為說出了人生的心法：

一、重視質感

作者說質感是鏡頭的語言能力，需要對的光線來配合，需要迅速由默記的攝影名作中挑出畫面結構來搭配。也就是一張有質感的照片，有當下光影線條的掌握，也有歷史性習得的典範瞬間的喚醒，是生平的經驗、歷史的傳承，與美學的直覺所共同完成。

如果你我的人生是張照片，照樣有著我們留在身上的生平、經驗過去的延續，及願意這樣活的自我感覺，那麼，檢視一下我們的質感如何？這是很有意思的啟發，想過有質感人生的人，也要這樣常常自我檢視。

二、靈活位移

作者說由於現在的變焦鏡頭太方便，可以拉遠距離，廣角拍攝，讓人忘記移動腳步，往往找到一個視角猛拍，不走動了。他說靈活移動，嘗試多換角度，才能拍到好照片，他建議大家「快快走、慢慢拍」。

這段話也打動我，每天日復一日的固定行程就像站在原地猛拍照，用盡鏡頭所有的拍攝可能也不過是「一個角度」而已，人生要有生命的位移，先要懂得移位、換角度、嘗試新的視野，由不同路徑攻克山頭，移動位置是作戰之必要，呆呆站著只能中槍！不但容易失敗，而且常會感覺單調沮喪。

作者奉勸拍攝者要勤於換角度拍，平視俯視仰視側視，都要拍，且要改變身體姿勢，我覺得啟發很大。我們過日子有這麼豐富的變化位置及視角嗎？我們身段夠靈活嗎？一切都願意試試看嗎？我們心態夠彈性嗎？能接受不同想法嗎？也就是你能靈活移位進而達到生命位移嗎？

三、你我他

作者說：「即使拍風景照也要聽風景講的話，才能拍出它的姿態」。這句話很有哲理，什麼是風景的語言？它也有話要說？作者解釋，不是「語」而是「義」，義就是「你感受到了它的意義、引發了共鳴」。

作者又說：「拍照是用影像傳達溝通力，藉由影像幫你說話，讓眾多的他肯定你的能拍，觀者攝者共體合神，才能勝過千言萬語的喧嘩！」這段話很美，拍照的目的是讓「他」看了之後與「你我」共體合神。換言之，拍照時從來沒有脫離他者，過程中一直存在物與你我他的精神聯繫。

這個觀念在生命之學中也挺有意義，人活在世上就已經進入「你我他」的大舞台，別人的生命風景都有它的語言，要傾聽這片風景的語言，怎麼聽？不用語，要用義，要「感受別人生命的意義引發自己的共鳴」。

人如果只是愈活愈孤立，一天到晚都推離別人，只看自己的風光，視野愈縮愈窄，欠缺與人「共體合神」的能力，可以說愈晚景愈淒涼，活不出精彩，就太可惜了！毓豪兄短短一段拍風景照的開示，卻是人生的大智慧，真不可小覷攝影家的洞察力！

短短舉這幾點體悟，就知道這本書的威力，透過「如何攝影」這件事，如果細細閱讀字裡行間，在這正方形的「觀景窗」中蘊藏著人生的所有智慧，希望讀者反覆推敲，不但精進技巧，更且完善了生命。是為之序。

拍出好照片，很容易！

出版不是我的優先選項，可是因緣既已成熟，就再寫一本吧！寫什麼書，才對得起自己，也對得起讀者？從眞誠出發，相信就不會傷及出版社。

攝影人口很多，可是很多人都提及「怎麼做」才能拍得好？2020年，有幾位朋友跟我學攝影，我不斷思考，攝者拍不好的根本原因在哪裡？於是以此爲主題，書寫《鏡頭的力量》。

既然看不見美，當然就拍不出美好的照片。因此，從看的方法、構圖祕訣以及培養美感爲根，以求大家可以拍出好照片。出書是推廣，和提升攝影的捷徑，爲了讓攝者容易親近攝影書，於是決定援引前例，出版後，馬上買 600 本新書，贈給全國各地公立圖書館。

數位拍照的原理，就是用照相機輸入影像，因而輸入的若是垃圾，輸出的當然也是垃圾。拍不好的根本原因，在於攝者無法迅速「亂中取美景」，解決的對策是培養「攝影眼」，才有可能拍出好照片。

我們所處的環境，雖不完美，但仍可找出很美的角度，拍出令人驚豔的作品，這種能力不是天生的，透過有系統的學習，人人皆可達到。拍出好照片並不難，難的地方，在於攝者無美的鑑賞力。美感怎麼培養？

看，有看的方法。學了，你才能認識「形形色色」，凡看得見的皆有形，因有形才看到帥哥、美女，才有山河壯闊的大自然和蟲魚鳥獸。色，是用來襯托形的，照片若無美好的色彩，就不具備「拍得很好」的資格。

什麼是美感？就是分辨的心。

「我很醜，但是我很溫柔」，醜，是看的分辨；溫柔，是感覺的分辨。所以，美感是有形和無形的綜合體，所以有人認為「美感」很難教。難教的部分要靠自己培養，才能領略「回眸一笑百媚生」的妙。

攝影上，培養美感有一套有形的方法，我在書上有詳細的述說。但無形的「感」，要自己「受」才容易有成。好作品除了形色，更要有神，神是精、氣、神的總稱。要神氣清爽，簡潔是必要的。

要做到簡潔，就得斷、捨、離，這些功夫從生活中移植過來即成。可惜，一時之間不易做到。因此，要用行的力量去導正，常常做就會養成習慣。習慣成自然，要拍出好照片，絕對不難，所以說：拍出好照片很容易。

目錄

Chapter 1　　拍照十戒

Chapter 2　熟用自己的相機

Chapter 3　看的方法與訓練

Chapter 4　用構圖為作品加分

Chapter 5　綜合性精進

Chapter 6　攝影路上你我他——
　　　　　　　「如何看？如何拍？」

CHAPTER **1**

拍照十戒

1-1 拍不好的第一關——
看不到當然拍不到

照片拍不好？原因很多，第一關是看不清楚就亂拍，急著亂拍的潛在原因，心急是關鍵。現代人，幾乎什麼都急，難得能靜，所以拍不好。當「急」成為常態，要不急就得修煉。

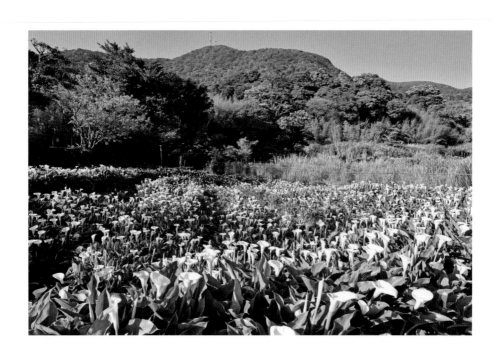

有因必有果，發現不好的果，要從因上改。從急到不急的修「煉」，首先要自覺。靜，在慢中求；慢，要在生活上煉，大家急慣了，要改不容易。若能在日常生活中「煉」，最易累積，一旦將緩慢變爲習慣，就是要急，也急不來。從此用慢做基礎，就可以輕易的拍出好照片。

　　要「拍好」，當然要先「看好」，這兩兄弟永遠不分離。常用手機拍照的人，一定知道盲拍的意思，盲拍是手機鏡面超級反光所致，當陽光普照的時候，手機表面眞的像鏡子。鏡頭吸進來的景，根本看不見，只能賭運氣「亂拍」，用多拍的機率，妄求能幸運的拍出一張好照片。

　　用相機拍照，最大的好處是有觀景窗可用，有人善用，有人不知觀

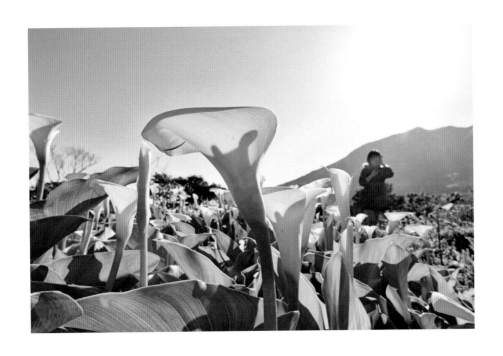

▶ 找尋可以拍攝的美景，首要任務就是看清楚它。先找到然後細看，且不斷的改變看的位置，才有可能發現最好的拍攝位置和角度。

景窗有何用。觀景窗最大的好處是使人專心看景。觀景窗很小，有局限性，逼你不得不好好的「觀看」。當「觀」＋「看」一起運作，心必然沉靜。用螢幕看景，眼和心是浮動的，比較不易細看被攝體，因此拍不好。

一般人拍照，會想利用機率勝出，誤以為多拍幾張，就會碰到好的佳作。很不幸，拍照是觀看的藝術，以機率勝出的機會，微乎其微。若能每種角度「多看」，擇定才拍，結局就會變好很多。

慢慢走！慢慢看！心不急，氣不喘，平靜而樂，思緒沉穩，兩眼有神，像要看透人心，看穿景物，此時只要手拿相機，必可將被攝者的神態，充分攝下，表現在影像上，如此好照片就手到擒來。

拍照的「看」，是從現實環境中，切割一塊你認為的美景去深耕。選景是看的啟動，一般性的紀念照，只是要記錄當下的情境，看景浮動而表面，只求人人皆有的存在感即可。但一群人的旅遊照，就更深入了。能拍好，真的也不容易。

深層的看，不是一見就拍，要顧及背景是否雜亂或恰當。可惜攝者拍的時候，往往只專注於第一主角，卻沒有看到其他的景物，等照片完成了，才發現視覺上的不完美。通常我們拍的時候，多只專注於自己設定的主角，輕忽了其他背景的威力，以致功敗垂成。

「能看」真的不簡單，攝影大師的成就，是能看到別人沒有看到的細節，又肯鍥而不捨的追求好上加好。我們必須明白：「任何人看照片，自己永遠是第一主角。」所以，細心的看很重要。

 # 1-2 拍不好的第二關——
不用心才會拍不好

　　拍照是思考的修煉，不用心、不用腦，怎麼拍得好？有人說：拍不好，那是腦筋的問題，相對又不貼切。其實，拍照有輕鬆面、有嚴肅面，一種米養百樣人，拍照的主流應是娛樂，而不是創作和學術。

　　在「煉」的過程，要發掘「病況」，才能挖病根找敗因，然後滅因求果。數位照相要拍失敗很難；要拍不好，反而容易。因此，不好的照片，充斥於網路。根源何在？貪是主因，心未定，急於多拍，拍得太多，多到找不到最好的那一張。

　　以往軟片要花錢買，拍了還要沖成底片、有底片才能放大照片。因而學拍照的人，捨不得多拍，那時代必須鼓勵大家多拍，才容易累積學習效果。而今，情況恰恰相反，總得再三勸誡，「要忍」，不要亂按快門，多拍無益。

　　同是學習攝影，今昔的方法，徹底反轉了。現在的拍攝成本，幾乎是免費的，所以狂拍者眾。拍出好照片的努力，跟拍多拍少無直接關連，拍後的檢視，也是無比重要，卻被疏忽了。

　　拍照，很簡單，會按快門就行。但如何適當的拍，防止盲目的多拍，反而是新課題。一般是拍一小時，得花兩小時挑片，修片時間的長短，則因人而異。挑片是需要思考的事後工作，若所拍太多又少有變

化，則會連挑選好照也「懶」。

連拍數張而不移位換角度，或調換其他焦距再拍，那麼拍多張和拍一張，有何差別？拍到好照片，卻挑不出來，只能證明一件事，不是枉然就是笨。網路上所有的濫照，哪張不是辛苦所拍？結果卻是搬磚砸腳。拍，只是攝影的起步，能拍也要能找，好照片才會出頭，也才能證

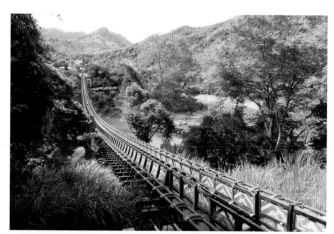

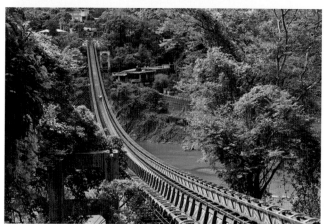

工具不一樣的差別。

明你是會拍好照片的攝影者。

　　自己生的孩子，樣樣好，應該好好珍惜，不要輕易的「殺掉」已拍的檔案，才是進可攻退可守的好習慣。攝！要有攝友，刪檔案時可找攝友相互討論，就像易子而教，可以避掉盲點，以免誤殺。自己拍自己選是第一步，找功力深的幫你複選是第二步，找專家幫忙做最後確認是第

有人、無人的差別。

畫面小小的差異，只因取景角度調改了一點點，但感覺就完全不一樣了！要成為會拍照的人，必須用心又用腦。

三步。

　　有了好照片之後，要懂得調整，才能美上加美。經過這般流程，再 PO 上網，豈有照片不好的道理？好照片飽含故事性、原創性、稀有性、美感性等等。一般性的亂拍影像，現代人看多了，當然易於被貶入壞照片的行列。

　　少按快門，多些思考，讓你所拍比別人好，就能突圍脫困。多拍少拍，不是以拍攝的數量論計，而是看你拍照的態度。用心拍照，就能防止拍太多「同質性」的照片。拍照像用機關槍掃射，那叫拍照嗎？

　　為了防弊，請關掉連拍的設定，為了防止快速 PO 上網，宜捨棄急的習氣，善用腦筋，必可拍出好照片。

1-3 拍不好的第三關——
無法精確判斷哪一張最好

　　拍不好？沒關係。只要懂得反省，檢討自身不足之處，再不斷精進，一點一滴修正、累積，必然會走上正途。天賦能力，雖有高下的差別，但千里之行始於足下，不怕慢只怕站，誰不知「天道酬勤」？

　　拍照最奇妙的地方，就是同一被攝物，不論你拍多少張，都只能選出一張最好的。若只有按一次快門的機會，就沒機會選了，那一張就是唯一的；若拍了十次，你的成績是十選一。拍一百次，成就只剩百分之一。從結果推論，好像越努力，成績越糟糕。事實上，作品的成就，恰恰是相反的。

　　理論上，拍越多，再從中選出最好的，應該是不會錯的。然而，相類似小小差別的影像，看越多越容易迷失，此刻若有高手在側，馬上問馬上得答案，獲益最大，印象最深。挑照片，最大的考驗是「眼界」，其次是「信心」，拍不好的人，最該優先練這兩項。

　　拍照與檢討，在學攝影的初始時，最好是共修。共修的起點是共拍，共拍就是三、五好友一起外拍，同一時間、同一場域，大家各拍各的。攝後，再互邀約定時間、地點，請「資深善攝者」當指導。每個人先講自己所拍，再由指導人分析每個人的成果，從一張一張的講評中，各自對號入座，吸收養分，改正缺失，這種檢討最直接。

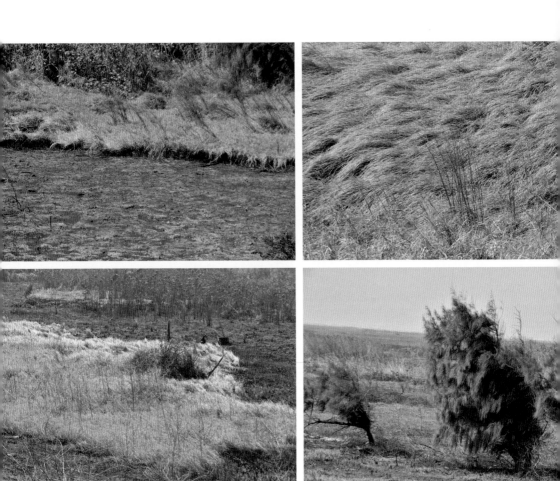

▶ 這幾張照片都攝於麥寮六輕北側的西港海濱，若只能選取一張，你會挑哪一張？

給看之前，先得自我檢視，研判自己的缺點，通常是挑出佳作，遮掉醜的。也許你拍了很多，選得很少；也許是拍多選多；或拍少選少。不論如何，最好的方式是給好的，也給拍得不好的。

從好圖得到的建議，和從醜作得到的建議，可能完全不同，所以兩者都挑出「樣品」送審，才不會錯過檢討、學習的良機。初學人，獨自「自我」檢討，容易淪爲「瞎子摸象」，有伴互動最佳。

善拍者，通常都經過很多挫折的磨練，常常撞得頭破血流，並留下深刻印象，才結晶成爲善拍者。學習上很難「不二過」，但能避免重複犯一樣的錯，你的功力就會一分一分的增長。當錯誤舉動一項一項被消滅，好照片的產出，就越來越容易了。

檢討的目的，是糾正己過，攝影人沒有不犯錯的，所以要認眞記下自己曾經犯過的失誤，失誤若只犯一次就能免疫，實該給自己鼓掌。不小心，第二次又犯了同樣的錯，就懺悔吧！攝影是人生路上最好的修煉，失誤全由自己承擔，不必找藉口，也無藉口可找，改正就有救。

攝影名家，也是每次拍每次檢討、改進，攝影路上，誰拿相機、誰按快門，誰就負責，這種修行是天下最公平的。而且拍照是獨立思考的實踐，攝者擁有唯我獨尊的氣魄、信心與自由，所以自我檢討、自我改進、自我負責是必須的。

1-4 拍不好的第四關——
不重視照片的質感

　　看不出作品的好壞，其實一般人是不在乎的。他們認為：只要我喜歡就是好，因為如此的人占多數，所以拍照水準日趨通俗化。地球上每天生產數億張影像，好作品卻不成比例的少，根本原因在於輕忽了「質」的重要。就以無化學元素的天然食材為例，一定要當季、當地，才能確保品質新鮮和飽足的原味，失掉此，大廚師也無奈，所以美食跟食材的新鮮、美好有關。好的攝影作品，一定有好的質感。質感是鏡頭

的描寫能力，拍皮像皮，拍毛像毛，拍透明像透明，拍反光像反光。

　　質是影像的基礎，沒有懂得審視的眼睛，就沒有辦法知道照片的好壞。追求拍得好，不是藝術家的凡人，在質感上若能覺醒，自然能跨入

▶ 好照片必定拍得很清晰，同時能顯現出被攝物體的本來面目，這叫
　照相的質感。這個基礎點做不好，永遠成不了會拍照的人。

拍照的坦途。好廚師要有好食材；好影像得有好質感。

　　所以，拍出好照片的條件，必須有對的光線來配合。但美好的光線，並非時時有，所以它一旦出現就得珍惜。若你看不見光的美，怎麼有辦法拍出好照片？會看的眼睛，必須配合著好奇的心，再襯著熱情的行動力，才能穿牆而出，加入善拍的行列。

　　訓練「看與觀」，最好的藥方是「背」，也是就默記。像在背誦好文章一樣的背，只要肯默記一百張以上攝影名作，將這些作品的好，銘記心頭，就如熟讀唐詩三百首，不會作詩也會吟。領略這種精神之後，拿起相機就如神助。

　　默記攝影名作，為的是模仿。第一當然是鑑賞作品的質感，然後推測作品的神韻，再拆解構圖的特色，最後解析光的運用。初期默記並不一定有用，只要持續用功，時間的力量就會展現奇效。用心觀看，最能潛移默化，練基本功，無捷徑。

　　宋朝蘇東坡，有天去訪佛印禪師，逛廟園時，蘇東坡看到一尊觀世音菩薩像，手拿佛珠，他問佛印：觀世音手持佛珠，念誰？佛印不答。兩人逛畢，東坡說：我知道了。原來佛在告訴世人「求人不如求己」。

　　眼力的高低，是教不來的。因眼連心，心連腦，誰說的才對？原來拍照是沒對錯的，繞了一圈，我們好像又回到了原點。真的沒有對錯嗎？若如此，為何會有攝影家和一般凡人之分？

　　拍照是自己的事，只要我高興就好的拍攝族群，就尊重他們吧！也許娛樂的價值高於把照片拍好。孤芳自賞的族群，就讓他們停在自己的路上吧！不甘於此的人，就奮起而精進，才能獨樂樂又眾樂樂。

1-5 拍不好的第五關——
只知拍不知移位

「山不轉，路轉；路不轉，人轉」這句話很可以套在拍照上，用以破除拍不好的第五關。拍照的人，遇到可拍的情境，往往忘了移動腳步，以致錯失可以拍得更好的機會。往往手上抓到一個，就捨了外面的千萬個。

打籃球的人，最知道移位的重要，靈活的移動，進，可攻；退，可守。攝影人看到好的事例，就該撿回來用，如此才能輕易站上巨人的肩膀。拍照的位置，也就是攝者的立足點，直接影響拍照的角度，站對有利位置，拍出的照片自然會比較好。

靈活，是拍照致勝的法寶，有這樣的認識，才能拚命找尋跟他人不一樣的「視角」以求出奇致勝。現代的數位相機，變焦鏡頭的焦段，可以從超望遠到廣角，無所不包，致使攝影者忘了拍照取景，必須經常移動。

要顛覆拍不好的第五關，記住「快快走！慢慢拍」、「常移位」，最有機會得到佳作。尤其旅遊攝影，每處停留時間有限，不走得比別人快，就沒有機會拍得比別人久，也就不可能拍得比別人好。用快走換久留，是祕方也是訣竅。

拍照卡位，引起不愉快或衝突的事例，屢見不鮮，但聰明的資深

攝者，通常有更靈活的選擇，他不會因搶立足點，而浪費時間、精力，搞壞心情，反而會善用判斷，遠離是非地，企求用新的立足點，創造新畫面。

在同樣的拍照場域，善於取景的人，移動善巧、動作敏捷、心思靈活，他們靠移動取得視角，拍了許多地方，結果自然比仍站原地忘我的拍攝者強。當時間、空間、天氣、光線，一切都操之於外界時，攝者要拍得好，就得眼明、手快、俐落完成。

好照片的產生，是瞬間決勝負的挑戰，該蹲、該站、該左移右挪，皆靠累積的經驗。平時若沒有好好練習「移」的功夫，就會少掉臨場的爆發力。攝影人該爭取的是：對的時間、站在對的位置、用對的鏡頭、以對的角度、在對的瞬間按下快門，一張好作品就產生了。

拍好何難？理論上不難，但實際上的障礙，卻難上加難。

你怎麼知道何時是對的時間？對的時間主要指光線最美好的時刻，和大事件發生的結合，這種能力重要無比，來源是平常的自主訓練。例如廟會遊行，時不對根本沒得拍。時對了，卻不知道有利的位置在哪裡，那也枉然。

環境是變動的，判斷是猜，不一定精準，所以「善動」也是推測的執行。動不一定要遠行，同一位置，也許只要站更高或蹲更低，左右稍做調整，就可能發現更好的取景處。站了就不知移動，唯有「自覺」才能勝出。

動，則是把握機遇，想拍出好照片，就得隨時全力以赴。時不對機，就好好練習觀察與換位的能力，時好、運好，就用力猛拍。練兵千日用在一時，機會的爆發，只有練與用充分結合的人，才把握得住，好照片自然是源源不絕的產出。

▶ 在公園拍照，你可自由選擇光線的方向，才能拍出令自己滿意的影像，自己認可，再經他人喝彩，慢慢累積出好名聲，你就叫作：很會拍照的人。

1-6 拍不好的第六關——
忘了拍照當中的你我他

　　拍照是個人的事，既是如此，為何將「你我他」當成拍照好壞的關鍵？拍照在拍的時候，是個人之事，但拍成照片之後，就會與他者發生關係。如果影像中有人，最少已經跟那個人產生關連了，即便他沒看到這影像，還是脫離不了關係。

　　拍風景也一樣，一旦風景成為被攝體，你就得聽風景講的話語，才能拍出風景的韻。為何風景攝影家常拍出很傳神的風景照，一般人卻拍不到、拍不出來？只因在「你我他」的元素中，有關鍵元素被忽略了。

　　被攝的你我他，所說的話，不是語，而是「義」。攝影人的心只要足夠的靜，就可從觀之中解悟。被攝物不論是有情眾生，或日月、山川，它們的語言，須用「心」去聽，用感去「觸」，再引發共鳴。如此的溝通方式，是以心印心換得彼此深識。前輩攝影傳播人陳宏老師，他說：「以牛眼看牛，才對味」，正是此意。

　　拍人物照，尤其肖像，按快門的人，如果不能直探他人隱形的形象特質，就只能拍到人的外貌，全無神采可言。但人像、肖像，甚至是紀念照，人得有人的「神氣」，才算窺見了本尊的魂。拍人，要被拍的人喜歡，才算好。

　　人的肢體語言，傳遞的是情境，眼神的喜怒哀樂，無聲無響，卻

▶ 拍照的完整過程中，第一重要的是有個拍照的人，他必須用心、用腦的拍，第二是要有被拍的對象，攝者必須抓穩對的機會按快門，第三是要有看的人，給你掌聲，你才可能被稱為「會拍照的人」。

精確無比。「回眸一笑百媚生」，正是眸子的魂，勾出了神。掌鏡人拍人，就得善於抓眼神，以求產出佳作。拍照是記錄，也是作文，所以你拍、他看，一切盡在溝通之中。

為了溝通，拍者就得了解「你我他」，拍得好不好？不是你說了就算。拍的時候，你得唯我獨尊，拍成了，就要謙卑、縮小。照片拍得好？自己說的不算。一定要眾多的「他」認定，你才算是會拍的人。

所以，拍照是用影像傳達溝通力，藉影像幫你說話，讓眾多的「他」肯定你很會拍「好照片」，唯你我他共體合神的照片，才會勝過千言萬語的喧嘩。若被拍的人，看了這張你拍他的照片，此時，誰最有資格判定照片拍得好不好？這不是抽象思考，而是算術。

拍照的目的，人人不同。有人說：拍照是娛樂。有人認為：拍照是為了留下記錄。有人用拍照刷存在感；有人以創作延伸視覺經驗，敘述理念。千千萬萬的理由中，絕對無人為了拍不好而拍。所以，將照片拍好，本身就是使命。

拍照，宜將「你我他」的思考，列為拍照元素，那麼你所拍的作品，就具備了「會說話」的能力。善於溝通的影像，自然能幫你贏得會拍照的好名聲，甚至讚譽你是攝影家，攝影元素「你我他」，千萬不要忘。

1-7 拍不好的第七關——
不會挑片不知藏拙

　　拍照時，我們所看的實景，是立體的，拍成影像則變成平面的，無論照片如何呈現，它跟實景是完全不同的。這種轉變很巨大，而且經相機鏡頭任何景物皆被「縮小」，寄存在小小的感光元件上，觀看之道差別很大。沒有足夠經驗，絕難從眾多所拍之中，挑出內容最好、品質最棒的原稿，好的原稿，經修飾後，可以放成很大尺寸，以顯作品的氣勢；有些則會因放得太大，致使小家碧玉淪為大醜女。

　　挑照片是真誠的自覺，明白奧妙，就能快速的斷捨離。亦可慢慢

▶ 挑照片最主要的功能就是要彰顯自己很會拍，其深層的意思就是壞
照片要藏好，不要輕易給不相關的看。好照片要宣揚，越多人看越
好。反之，快快藏起來！

學，厚扎基石也是好方法。由小圖檔預想、推測放大後的視覺張力，皆
在養成不遺漏任何好照片的能力。同時學會藏拙，將壞照片牢牢握在自
己手裡，如此遮醜他人就會認為「你很會拍照」。挑片能力的「補強」
之道，說也說不清，教也教不來，唯虛心自問、自覺，才能了解「攝
後之見」，跟攝時之看的不同，就像尺有所短，寸有所長的情境。精於
挑片，才能好影像大家傳、大家看，如此就能大幅度贏得讚譽，跟拍照
比，兩者同等重要。

拍照是觀看的藝術，大的實景，經相機鏡頭被「縮小」成記錄，寄
存在小小的感光元件上，沒有足夠經驗，怎知何者能放大，何者宜小不
宜大。小家碧玉的美，不能奢華的展示，不明道理的放大，只是自己為

難自己，要影像能縮放自如，就得條件樣樣俱足，缺了就有遺憾，識馬的伯樂就是自己。

拍是拍，看是看，挑是挑，如何才能顛覆視覺感受，或拉近攝與被攝的、觀看者之間的心靈震撼，視攝影為道即是。知道做不到，這是能力上的落差，學習訓練就可改善。優質的影像，非每張均適合放大，或廣為宣揚，此道真的一言難盡，冷暖應自知。

拍到絕佳作品，若無法挑出，反被誤為拍得不好，豈不冤枉？通常，大家都用「小小」的相機螢幕在現場看「原稿」，原稿就是你剛剛拍的影像，原汁原味的面貌。用那個小小的螢幕當眼睛，根本無法看清楚原稿的細節和品質，因誤差大，所以很容易誤殺好作品。

挑片訓練，旨在預防壞照片被流傳，好照片卻被遺漏。拍攝後，急於立即觀看，只因對技術沒有十足的把握，因此得看看曝光，再確認背景是否得當。在現場，最重要的習慣是「不要刪任何你拍的」，等回家再細細看，才能精明的挑。

為了最正確的「看」，將它放大到紙上，才是看清作品真實面目的好方法，可是如此做必須花費鉅額資金，所以必須先挑片，再決定是不是有「放大」的價值。攝影人只知拍，而不知將作品放大為紙品，是這個時代學習上最大的障礙。

壞照片被放大，是修理人的手法，千萬不要自己花錢修理自己。品質欠佳的好影像，用在臉書上，可能韻味十足，也能贏得很多的「讚」，但千萬不要被虛無的讚迷惑了。網路影像，通常一时長只用 72dpi 顯示，所以細節會被忽略，而輸出成作品，就得一时用 300dpi 來呈現，以表現優質的效果，兩者的表現規格差異大，因而高像素相機才會大受歡迎。

1-8 拍不好的第八關——
沒有好奇心

　　拍不好？不是初學者的專利，資深攝影家一旦走過高峰，也有拍不好的低潮期，除非重新找回旺盛的好奇心和克服缺失的方法，否則美名就過去了。好奇心審之無物，卻是創作的種子，沒有種子就不會有花果。

　　人，一旦世面見多了，好奇心就少了。幼兒無論看到什麼就問，不管有理無理，問錯也不覺得丟臉，因而小孩子進步神速。任何事，深怕出錯的大人，因而就越做越保守，形成進步的障礙。攝影也怕這種心態，沒好奇心，當然就會拍不好。

　　拍照要勝出，就得創出一些跟別人不同的，才會吸睛。創新並非作怪，所以困難重重。創新得突破窠臼，不走別人走過的老路，有人因險大而不為，於是創新無望。商場上，風險越大，利潤越高；沒有風險就沒有利潤。為了拍得比別人好，冒些風險有什麼關係？

　　找回好奇心很簡單，只要學小孩就可以。學攝影的路上，你好奇的探究過「天」為什麼是藍的嗎？算過公園內的樹，包含了多少種綠嗎？落葉有幾種紅？生活中的種種，皆是拍照的養分和元素，可提問的無窮無盡，在疑中追答案，很快你就可觸類旁通了。

　　學拍照常有人問「美感」，美感只是一種感受，要如何學？學！若

▶ 看被攝物「遠觀近
　視」大不同，拍照
　將我們的好奇心
　延伸到細微處。
　在植物園拍的竹
　籜，近攝的樣貌
　造形很新奇。

方法不對，不是徒勞，就是事倍功半。培養攝影美學，靠的還是好奇心和耐心，你可以用最笨的方法，收集現成的美麗圖案，再分類比較，每天持續的做，看到就集，集到就經常欣賞，欣賞膩了就捨，永遠只留固定張數，不可貪多超量留存，保持有進有出的習慣，終有一天，你因能看而能拍，且張張水準高超，變成很會拍照的人。得心應手之後，再增其他類別，也是如此的練，你的美感與眼界就會自然的提升。

用好奇心引導進步，最重要的是善問，問後，用行動證明事之真偽。當你認清了樹葉有非常多種的綠，落葉有各種顏色，看清楚了，再去拍。不僅要拍出所見的色，也要拍出葉子的美，那麼你離勝出的目標就近了。

習技，要練成「師」，千萬不要以「匠」為滿足，只依循他人的路，缺乏創舉，一輩子走在他人的影子內。務必記得在技之外，善巧加入你的感和被攝物的神，以好奇心挑戰未知，必可拍出令人耳目一新的照片。

有好奇心和執行力，就可破除庸俗。好奇心是成本最低的投資，今日教你方法，他日你即可成師，可惜很多人知而不行。無好奇心和行動力，拍照要如何出頭天？天下沒有白吃的午餐，一分耕耘，一分收穫的道理，迄今仍未被打破，所以說：天道酬勤。

1-9 拍不好的第九關——
不會幫自己的照片說話

拍不好跟不會說，有關係嗎？拍照是藉影像溝通，傳達人的感覺；說話是靠音聲傳達訊息，目的是溝通。音樂則是利用音符、旋律訴說，原來這一切都是溝通的工具。

要攝影會說話，靠的是影像元素、光影效果以及色彩美感，和被攝物自身的形外之語。我們如何看？才能收聽到照片所

說的綿綿細語？先思考這個問題，領略了，自己在拍的時候，才能以無聲的影像語言，讓照片自己說故事，叫看的人，聽出照片的味道。

　　無聊的照片，令人生厭，就像語無倫次的雜話。因此，照片的故事，一定要有主軸，話語要有層次，主角要明確，配角要能為主角增色，跑龍套的要能為整體加分。主角說話，配角給予回應，跑龍套的就鼓掌助氣，這種照片才有活力，拍照跟說話絕對是同一道理。

▶ 影像的語言，跟文字不一樣。照片要有讓觀賞者一看就明白的元素，又要有軟軟細語的層次，光線、顏色也是重要角色，試著讓照片說話吧！

拍照的品質，如說話的氣韻，叫人聽得舒服。照片要有內容，像說故事一樣，生動迷人，才有人喝彩。再次，照片要有氣勢，像拉弓滿弦，只要輕輕一放，箭鏃即飛竄而出，霸氣十足，令人屏息。

　　好照片簡潔有力、生動活潑，加上美麗動人，好照片的元素不求多，要扼要不能繁雜。簡而引人注目，才是上上之作。拍照依類別會有不同的辭彙。風景照要兼顧前景、中景、近景，並承載一切該有的訊息，才會感人。

　　人物照重正面，臉上表情是重點，眼神是焦點，肢體動作是神態，不能將活人拍成木頭人，按快門還數 1-2-3。街拍則要搶快，快門要精準，並有神準的預測力和等待的堅持力，也深知背景的加分力。約略舉例，就能明白同是照片，表達的語詞大不同。

　　一般人，比較缺乏解讀攝影作品的能力，因此除了作品會說話之外，教育眾人解讀作品，就是非常重要的輔助活動。好攝之徒，也不一定懂影像語言，所以最好大家定期聚會，共研「作品」的講話技巧。日常生活中四周的熟人跟群眾，越能解讀，越可聽到作品講故事，久而久之好照出頭，壞照沉寂，整體拍照水準提升。在一連串消滅「拍不好」的行動中，拍照者的口語傳達能力，最能幫助自己的作品提升好評，只要攝者肯公開解析自己的作品，開誠布公指出作品的優點和不足，更能贏得接觸者的信服，如此耕耘人人受益，不會拍的結就會鬆開。

　　好照片，一定有好內容，也具傳達訊息的能力，其次才是品質優劣，最不重要而擁有否決權的是美不美。攝者當知，工具不會講話，影像才會講話。所以，我們還是努力修煉，讓能說話的照片發光發熱才是重要的。

1-10 拍不好的第十關——
不敢挑戰未知

　　航海家哥倫布勇於航向未知，所以發現美洲新大陸，其實美洲大陸早就存在，只是歐洲人自己不知道而已。從歷史例證，我們可知「發現」是夢幻的，問一問印地安人，他們絕不是因被發現才存在。用夢幻之旅的勇，在拍照上航向未知，或許，也可闖出新天地。

　　拍不好？就是沒有勇於挑戰未知，只知因循苟且，陶醉於照片的美好格式，如此的集體模仿，智者只須短暫的觸及，即應逃離。「視覺疲乏」令美好的格式，久視生厭成為「贗品」。老子說：「天下皆知美之為美，斯惡矣」！美，沒有公式，勇敢創新，絕對利多於弊。

　　照片拍不好的第十個難關，是不敢挑戰未知。世俗以為溺者必善游，誤認因沒有避而遠之，才會發生亡命慘劇。似是而非的論述，致使許多人不敢挑戰未知領域。攝影人若不敢「顛覆」舊模式，怎麼可能成為創新者。

　　「善拍者」要先有獨立思考的能力，心做了決定，勇氣自然生起，於是有了挑戰未知的行動。藝術創作，一切唯心造，攝者只要有狂熱，就有可能成為傑出的善拍人。挑戰性的「亂拍」，是心靈的測試，久了自然會有心得，這種心得是獨特的，也是超越的靈藥，「敢」才會傑出。

　　所謂亂拍是深思熟慮的推算，然後不顧後果的執行。懷著這種勇

▶ 將平凡的景物拍成不凡，靠的是好奇心。很多日常物，大家多視而不覺，反其道而為，就能化腐朽為新奇，拍出好照片就是打破常規。

氣，哪怕有千百次失敗，創作目標的達成，一定會越來越近，要脫離拍不好的庸俗，挑戰未知才是捷徑，何況眾人只是志在成為「善拍的人」。

攝影個人的修行，跟老師學習，只是一時的追隨，藝術創作是個人意志的延伸，跟師生情的融合無關，超越老師、超越同儕是企圖心的展現，絕不可鄉愿的永遠屈居在老師或前輩的陰影下。奮起吧！有心人。

攝影在 1839 年誕生後，二百多年來，技術上像變形蟲似的不斷演進，攝影流派也不斷增生，這些成果，皆是勇者們不斷挑戰未知世界的結晶。感光材料從濕版攝影開始，到膠卷軟片大量使用，又從黑白影像演進到彩色照片，照相器材也從龐大變為小巧，好奇之功，力無窮。

每一時代皆有佼佼者獨領風騷，時代潮流誰也無法擋。數位攝影所掀起的巨浪，不但改變產業結構，也改變了攝影人的拍照習慣和思維、手法。拍照不要軟片，以前是笑談，現在成為事實。

硬體世界的改變，驚天動地，並推倒了無數昔日的攝影大企業，這就是好奇心的勇氣促成的攝影潮流。拍照只要心存好奇，航向未知就有勝算。只要有好奇心和挑戰未知的勇氣，拍照拍不好？那是天大的笑話。

Photo G

CHAPTER 2

熟用自己的相機

2-1 操作相機的解決對策

　　要解決相機使用上的問題，最便捷的方法就是親近它，親近有兩種方式：

　　(1) **看著說明書，自己研究。** 遇不明白處，找網路尋協助。通常相機正式的說明書是工程人員撰寫的，看起來比較硬，不易了解。網路上找得的資料，就如酵素，可以幫助吸收。

　　(2) **找相機店或廠牌服務中心的人問。** 問之前要先牢記自己相機的操作設計，才能問得扼要，以免陷入連問也不會問的尷尬。若採此徑，先得去除薄臉皮，不好意思「求問」的毛病。其實，只要不是大忙時刻，不論你的相機是不是他們售出的，只要有人上門，各店家都會笑臉迎人，培養未來客。

　　現代的數位相機，不是操作極簡化，就是操作繁雜的「旗艦機」，不論哪一種，都要徹底搞懂，才能輕易拍照。新購相機，千萬不要自認已是老手，必然會操作。建議還是隨身帶著祕笈，才出門拍照吧！相機因跟電腦走得越來越近，功能鈕移位或兩種功能合併一處，很常見，但不熟悉就不會用。

　　熟悉相機操作，起始要依所附的說明書，或按自己相機型號，上網下載文件，再裝訂成冊，然後逐項核實，證明已明白了，然後再進行下一項的檢驗，遇不甚清楚處就「記下來」問人。問的時候，答案要「記

拍照第一要務：

熟練的操作相機，這項
能力可藉訓練而取得。
經常利用全自動拍照，
把自己變成只會按鈕的
人，永遠無法成為會拍
照的人。
若看得懂配圖的意涵，
就已明白人拍照的一些
道理了。

下來」，用文字寫下來，才記得深刻。否則，好像聽明白了，轉個身又不明白了。

若不好意思當場做筆記，則用手機錄音，隨後立即整理，整理後馬上按表操課。操作有障礙，及時再問。花兩三個禮拜時間，克服更換相機帶來的困擾，是值得的付出。

新入手的相機，不論是別人送的「老相機」，或新買的，一定有對策可以解決你的困惑。若在臺北地區，我推薦位於新生南路、信義路口附近的「永佳照相器材行」。

找他們的理由，第一是有長久歷史的資深老店，無論哪種器材，多難不倒他們。第二是父子兒女家人自營，待客祥和，不唯利是圖。第三只要說朋友介紹，這朋友可無名無姓，就可獲得老友般的親切對待。

店家或公司人員服務，他們僅是操作的專家，而非攝影人，所以拍照還是攝者自己的事。操作專家是使用相機方法的「教練」，你才是參與競賽或演出的主角，有疑就找教練。

操作不熟悉？只能自己負責。操作相機今日已非單獨相機的事，相機、電腦、手機的界線，已越來越模糊，選擇性太多，降低了人的思考和耐心，導致不求甚解，造成拍照不精進的阻力。破除之對策，唯「用心」兩字而已。

軟片時代，拍照之後要進暗房；數位時代，拍照之後要進電腦，而且門檻越來越高。真心，才能認真而拍出好照片；玩心，玩玩就罷，認真不得。

2-2 拍照拍不好，怪相機嗎？

五十年前，拍照是有技術門檻的。之後隨著科技進步，器材改善，逐步自動化，然後電腦化，人工智慧的應用，裝進了攝影器材。此時，照相機就從攝影光學與攝影化學，跨向光、電整合，真正全自動相機就誕生了。

全自動的「智慧」功能，讓攝影技術公式化，每個人都可以自由自在的捕捉影像，甚至猴子也不例外。在全無技術挑戰的環境，誰不會拍照？拍照到底是只要抓到影像就可以，還是得有更深層的意義？

拍照者真的不要技術，完全依賴自動配對，就可以執行拍照任務嗎？答案只對了少部分，就像用手機拍照，有時候很好用、有時候完全不行。大家都知道泡麵好吃，但能不能當正餐？道理是一樣的。

拍照除了技巧，更要有心理和文化因素的支撐，「拍出好照片」是很多因素結合才促成的。拍照只是出發，目的是拍出好照片。一般人，能拍卻不懂照相機，所以只能讓相機牽著鼻子走。目前相機上有多少自動功能？不先摸清楚，怎麼算是會拍照？

先從自動測光功能談起，照片要好，曝光至為重要，增一分則太多，減一分則太少，有精確的曝光，照片的質才會好。完全依賴自動測光，拍照就容易出毛病。不是拍得太黑，就是拍得太白。因此自動測光不可信，但缺了它，拍照又會變得很困難。

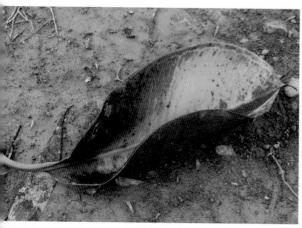

▶ 不會操作相機也能拍照？沒錯。但不易拍到好照片！好照片須別人認可，拍得
自己滿意，非常簡單。

拍照像念書，會去學校代表擁有工具，就像拿了相機，但念書念得好不好，就
得用心加用功。

做不到，拍不好！理所當然，並不奇怪。

其次是自動對焦的功能，自動對焦是偉大的發明，讓攝影人不必耗費極大精神，應付不易對焦的被攝物。例如，奧運會的游泳競賽，室內泳池、水面又泛滿人工燈光的反射，泳者速度又快，手動對焦太難了。運動競賽中，此項目以對焦困難聞名。

有了自動對焦，最大的受益者是退休族群，現今很多銀髮族帶著相機，遊走各地，享受山川林園的拍照之樂，或讓視力不好的人，大大減輕眼力的負荷，進而愛上攝影，此皆相機進化之功。古時候，拍得清、拍得明，能辦到就是很會拍照的人了，哪像今日，必須面面俱到。

再來是色彩表現，靠自動色溫，只要光線品質好，白平衡的功能會自動幫你校色，以決定影像的美好色彩。少了這一項，你會校色嗎？此時拍照該如何拍？再來是自動快門，它的作用跟自動光圈類似，都是決定曝光量的工具，但兩者的作用有別。

另外，還有自動感光度，這六項重要的自動化功能，沒有任何一項是完美的，所以要算完美的成功率，也只有 2 的 6 次方。拍出好照片能靠那 1/64 嗎？還是靠自己最穩當。

真能完全靠自己嗎？保證很多人馬上「不能」拍照。所以，對自動化的各項功能，你必須了然於心，才能悠遊自在的拍照。將所有拍照設定完全放在自動上，雖很方便，可惜你將變成不會拍照的人。

2-3 拍照兩大挑戰——
測光與對焦

　　在攝影的路上，沒有任何技巧是不重要的，也沒有不具挑戰性的。具挑戰性，是攝影的本質，如此攝影藝術才有創作空間。面對挑戰解決問題，順序上，測光與對焦該排在最前頭。

　　這兩種技巧，最需要選擇和判斷，攝影家依此從事創作和判斷作品。測光不對，影像全毀，曝光過度是大病，曝光不足是小病，只是誤差不能超過極限，否則不論大病、小病，皆來索命。

　　對焦點的選擇，更是大判斷，同一畫面若用不同的對焦點表達，就會彰顯各異的意義、對焦的重點。例如國際奢華品牌，在宣傳鑽石飾品時，會聘美模助陣，增加會場的氣勢，這時候的焦點，一定是名貴的鑽石飾品，不是女模。攝影焦點的判定，靠的是人腦和感覺，而非相機內設定的公式。

　　測光原理，是依自然界對陽光的平均反射率 18% 為依據，在測光錶未被裝入相機體內時，測光錶是獨立的工具，且分成入射式與反射式兩種測光方式，有時還得藉助「標準灰卡」輔助，以方便判斷。

　　基本上，測光是測被攝物的反光平均值，再用光圈與快門互配的選擇。更進一步，則是選擇測光基準點，有時拍攝的被攝體，適合以「亮部」為重點，令其餘部分的畫面變暗，以彰顯作者的意圖。反之，則以暗部為重點，讓整體照片偏亮，以凸顯暗部的美。

▶ 測光需要一點技巧，才能應付特殊光源，尤其是逆光攝影。普通情況的測光，通常相機已經很厲害了。為了精確測光，更有點式測光法，如果遇到沒有把握的取景，亦可測自己的手掌，正面測一測，反面測一測，就可得到結論。

了解自己相機的功能，使用時才知要設定何種測光模式。一般的相機，大多設有多種測光模式，方便使用者選擇，例如：中央重點測光、中央平均值測光、整體平均值測光、點式測光等。公式性測光，種類繁多，但並非每部相機都一樣，所以必須懂才會用。

　　嚴格論說，對焦的選擇，比測光還難，毫無彈性。例如拍團體合照，表面容易，實質則不易。合照只有一兩排時，焦點選擇最單純。若有三、四排，對焦點要放在哪裡？有五、六排時又該如何？

對焦的判斷，稍有差錯就難以翻身，對焦點的挪動，景深範圍也會跟著移位，如何才能確保每位被攝者的清晰度，選焦點、控景深，絕對重要。拍風景照，大家多說用小光圈，但小光圈也不是萬靈丹。

　　結構完整的風景攝影，需遠景、中景、近景搭配，無法兼顧時該怎麼辦？好好想想吧！窮時變，變時通，攝影的道和世間的道，總是如此。多練一種功，多一種保障，練好手動對焦後，回頭使用自動對焦，保證攝影之樂大增。再配上很會測光的技巧，你就可以大聲宣告：我已走上了攝影技巧的坦途。

▶ 對焦點的選擇，也會影響影像的意涵，因而自動對焦有誤時，就要改為手動對焦，才會有更好的表現。

2-4 認清自己的工具

　　每個人都有專屬於自己的攝影工具，除了肉眼，最普及的就是手機。肉眼不能拍照，為何歸為攝影工具，只因它是最根本的根。

　　假若眼睛閉上了或眼根壞了，你還能拍嗎？眼能看，絕對比能攝的機器重要，而且攝影是「看得到」才「拍得到」的活動。

　　「無實體的攝影工具」能拍照嗎？我曾以此為題，幫國小低年級生，上了一天攝影課。為了打破他們的困惑，就特別問他們，眼睛帶來了嗎？小朋友多笑了，並反問「只有眼睛」怎麼拍？

　　答：將眼睛連接到心上，就可用心拍了。他們還是不相信！後來，引導他們認真看「光線投射」於物體之美。讓小朋友重新發現校園的花草樹木之美，還有校內的各種小蟲之美。

　　終於，他們知道「攝」是「看」的功夫。眼是天生的工具，隨身攜帶，方便性高於手機，只因沒有人教你善用，所以不知用眼可以練拍照的功。眼睛的修煉進步後，就可幫助「相機」拍出美好照片。

　　專注的用眼看，是攝影的基礎，眼與心共，美景就攝入於心。眼睛是經過幾十億年的進化，才有現在的靈敏度，所以勝過任何攝影器材，可惜用眼睛攝，拿不出得意的作品，所以最終還是得用物質性的工具來拍。

　　當我們欣賞日出、日落等美景時，一切都那麼自在，天空不會顯得

死白、地面光線不會暗黑，這都是眼睛已自動做了平衡，才有的結果。相機拍照就沒有那麼順利，得搖黑卡、加濾鏡、調色溫，才能攝得跟眼睛看的一樣美麗、自然。

相機比眼強的地方，是它可以累積微弱的光線，拍出眼睛看不出的黑夜之美。認清眼睛和器材的差別之後，就要融合兩者的強處，以產生影像的張力。用自己的工具，拍自己的照片，非常重要。因為器具得會

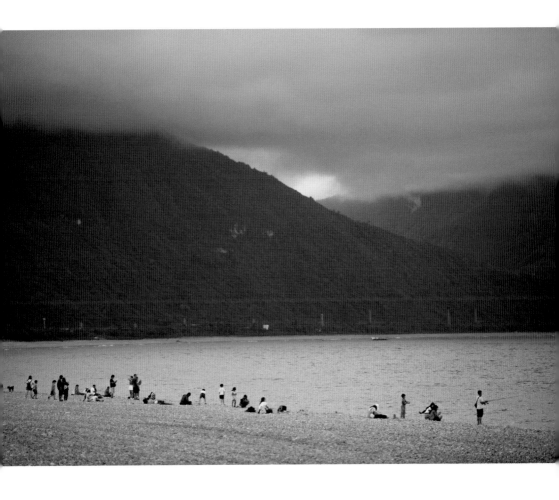

▶ 最根本的工具是眼睛要能看到想拍的景，然後是用心拍出感覺。照相機只是用來記錄的工具。

操作才能用，善用就是用得非常精。

不必盯著看，就能憑感覺設定拍攝之所需，如此在漆黑環境中，才能很順利拍照。

例如夜拍螢火蟲，就會無比順暢，在暗黑中，少許的光，就很刺眼，甚至引起螢火蟲的恐懼，使用照明工具的「光害」，常會損及別人，並引來抗議。

拍照必須觀看、取景、安排視覺元素，評估光線強弱、照射角度，和如何曝光等，上述這些項目，皆是肉眼就可鍛煉。何需相機？但相機可幫腦袋記憶，進步可能會比較快。

手機拍照雖有方便性，但也有不足之處。手機拍照最大的缺點，只能按鈕取景，毫無個人技巧的選擇，除非另購配件，否則只能盲拍，拍得好壞全由手機決定。人！只是被機器綁架的操作者。

以手機拍攝任何室外景物，手機的鏡面反光，是大干擾。尤其日麗風和陽光普照時。被攝物根本無法看清，只能瞎拍賭運氣。眾人則以多拍換機會，以求拍到一張滿意的。

花錢買器材，如不了解它的全部功能，實在可惜！人，是使用器材的人，相機雖有人工智慧，但也要人、機配合得好，才能創出奇效。拍照要拍得比別人好，心眼相連很重要。知己知彼，百戰百勝，就從這裡出發。

 # 2-5 何謂相機的好壞

　　數位相機的好壞，由兩項因素決定，一個是時間，一個是價錢。若完全不懂，是新手購物，那就買最新上市且最貴，準沒錯。一分錢一分貨，用在相機和手機市場，不失是好方法。新上市的新機種，軟體一定強，操作方式也會改良，所以貴有貴的價值。

　　若口袋不夠深，退而求其次，改買早幾年出的頂級機，也很值得參

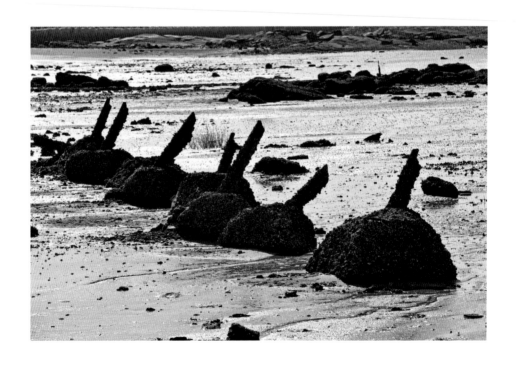

考。談價格，有市場上的道理；談價值，有人性的考量，所以相機的好壞，必須以人為出發點。何謂「好相機」？答案很簡單，就是經常帶在身邊，隨時可用來拍照的器材。手機打敗相機，是方便的元素使然，而非品質取得勝利。

手機真的是好相機嗎？絕對不是。所以，高級相機仍可一枝獨秀。好相機的品質確實好，價格也貴，但整體重量很惱人。品質至上的好相機，銷售量有限，很可惜。反而照相品質不是很好的手機，因攜帶「方便」，成為打敗中、低階相機的潮流。

我們在思考相機好壞時，應先了解自己的拍照需求，如此最不費神，也不花冤枉錢。手機拍照用來刷存在感，隨拍隨傳，自由自在，拍得的影像，當然「有」就是好。質的好壞，不能在意。拍出的影像美不

▶ 只要不是特殊景況，任何相機的自動功能，幾乎皆可拍出這種畫面，問題是要注意構圖和測光的小小技巧。

美？沒人說得準，因爲好玩至上的東西，認眞不得。

只要能拍出「影像」的器具，我們都叫它「相機」，如果只爲了上網，手機就是好相機；如果爲了做報導，照片也會印在紙的媒材，那麼最少也得用數位傻瓜，它才稱得上是功能相對應的好相機；若得追求質感，有放大展出需求的攝者，當然是以機皇、旗艦機爲準則。

手機照相，強在它有功能眾多的 APP，差則差在沒有像樣的鏡頭，只能用塑膠片取代光學玻璃，也沒有快門裝置，只能用斷電模式代替。它有各種致命的「攝影」缺失，但消費者不在意，它的方便性打倒了所有的照相機。

數位相機的另一強項，馬上拍立即看，小小螢幕成了攝者的眼睛。螢幕太小，看不準所拍的眞正效果，眾人卻不在乎。潮流打敗了市場上的老大哥，所以相機的好壞如何論？勉強要談相機的好壞，就只能以自己的預算爲門檻，挑選自己喜愛和自己認爲值得的。

銀髮族，大多對相機的重量敏感，對價格比較不在意，但年輕人，對性價比就比較在意。總結而論，相機沒好壞之分，也沒有價格高低之別。有個故事可供大家參考，臺灣被 SARS 侵襲期間，臺北南京東路上，某著名餐廳，因撐不住而結束營業。

八十多歲的老闆因此變得很鬱卒，他的兒女知道老爸年輕時「好攝」，於是花了一百多萬，買了一套萊卡相機送他。朋友多說：花那麼多錢，買了頂級相機送老人，太不值得了。

老闆知道後，就回應說：「這套相機我拿到之後，天天使用，時時在拍，已實際用了將近 500 天，平均算一算，就知道價值已高於價格。」所以，相機好壞，無固定答案，多用多拍最值得，價格也會隨著使用期，越變越便宜，成就也會最大。

2-6 善用觀景窗

　　以前，拍照者用「觀景窗」看景，沒有觀景窗的大型相機，就得「蓋黑布」躲在黑暗中，觀看毛玻璃上的淡影子，才能正確認定要拍的景色，而且景色的呈現是淡影且上下顛倒。有觀景窗就可以輕易觀景，所以是偉大的發明。

　　數位相機普及後，很多人捨觀景窗，而就著螢幕拍照。新人類的觀念，沒有觀景窗是沒有影響的。但只要你開始認真拍照，觀景窗就會越來越重要。拍照時，能在相機上看「景」，而且所看的「景」，能跟我們肉眼所看幾乎一樣，這些都是發明家的智慧結晶。

　　依成像原理，景色是光線反射後，穿過針孔聚焦在平面上的結果。那個平面叫焦平面，對焦準不準？就是聚焦的景，有沒有準確的投影在此平面。聚焦準，景才會清晰，可惜景象是上下顛倒的。為了方便拍攝，觀景自在，相機製造者又創造了「單眼反光相機」，利用鏡子反反得正的作用，造福使用者可輕鬆的觀景了。然而在相機內部裝上一片鏡子，相機機身的體積就無法縮小，現今反而成了輕、薄、短、小的障礙。

　　在數位影像主導的世界，廠商又拿掉反光鏡，改以「無反」相機之名行銷。景象轉正的任務，就靠軟體執行。少了反光鏡可以減重，以此吸引銀髮族捨「全片幅」的重，就無反的輕。

　　就機身而言，無反大概可以少掉五、六百公克。但大光圈的高級鏡

頭仍是很重。廠家又趁勢推出「旅遊鏡」，大幅減輕鏡頭重量，並將可變焦距鏡頭推到極大，例如 24mm 到 600mm 的鏡頭，不但品質不差，而且價格便宜。

　　無論如何演進，真正的好相機，觀景窗總是依然存在，由此證明它的重要。觀景窗可以讓攝者拍的時候，能看得更仔細、更清楚。看不清楚，怎麼可能拍出好照片？除了看仔細、看清楚，觀景窗更有四個邊界，可以消除視覺干擾，十分利於攝者專心觀景。

　　拍照是在現實環境中，挑選所要的進行「攝入」，平常我們用肉眼看的是「全景」，可是拍的時候，卻只要攝取「少少的景」。造成習慣和現實上的的矛盾，幸好有「觀景窗」可解危。

　　用觀景窗看少少範圍，才能看得細，看得深，看出別人沒有看到的精彩。也從觀景窗安排影像元素，有需要時再挪移腳步，站高蹲低的拍照，如此仔細的觀看，才會越拍越好。要拍得好，基本的攝影規矩要明瞭，並依經驗和判斷採取行動。

　　規矩是為了成就方圓，但規矩也是妨礙創作的自由。攝影若被規矩、限制綁死，海闊天空怎麼任人飛？「觀景窗」尚有一大祕密，它的後頭原本用小玻璃阻隔內外，但如今戴眼鏡者眾多，那塊玻璃已被晉級成可校正視差的「眼鏡」，必要時很有用。

　　觀景窗好像可有可無，能不能善用？由你決定！

▶ 觀景窗可以縮小看的範圍，擋掉致使分心的障礙物，讓攝影者可以專心的觀察，並把握按下快門的精準機會。

2-7 光圈的控制

　　光圈的作用，控制光線進入相機內部的機關。它以 f 值，表示進光量，附帶產生攝者常提的「景深」。也就是光圈開得越大，景深表現就越淺；光圈縮得越小，代表景深會越長。

　　光圈值，是焦距和光圈孔隙的有效直徑比。標準光圈值從 f1.4、f2、f2.8、f4、f5.6、f8、f11、f16、f22，是一般單眼相機鏡頭的常規，現在的數位相機，大多會有比較細的半格光圈值，或更細的 1/3 格的數字。軟片時代的相機上，都只有光圈標準值的數字，而且是刻在鏡頭上，要如何增減，不管 1/2 或 1/3，全交由攝者自訂。

　　光圈值代表有效孔隙的大小，可藉由鏡頭內的葉片調整。例如：f4，它的有效孔隙就是 f5.6 的兩倍進光量，依此類推增減，就可達到控制曝光量的目的。曝光量多少才算正確？幾乎沒有標準可言，因攝影人都有自己的偏好，但有完美曝光可說。

　　完美曝光，由攝者做主，有人喜歡將作品表現得亮一點，也有人愛將作品做得暗一些，這全是鏡頭光圈控制的技巧，十分微妙，又不容易說得清楚。光圈好像是冷冰冰的數字，實際上卻可將作品操作成亮麗的「高調」或灰暗的「低調」。曝光量故意的超出或不足，是人心表現的融入。

　　大光圈，就是 f 值的數字小；小光圈，就是 f 值的數字大。談景

深，多數人只論光圈值，雖說正確，但可分得更細膩。例如：拍攝物距離攝者遠，景深必然會因距離而擴大。目標物若只在眼前，那麼景深絕對長不了。

另外，景深也分前後，以聚焦點為界，焦點前面的範圍，叫作前景深；焦點之後的，叫作後景深，前後景深的比例大約是 1：2，因此景深的運用，要考慮主要對焦的位置，以免虛耗寶貴的景深範圍。

景深，受光圈大小的影響，所以使用光圈自動，必然損及作品的表現。因此，光圈除了控制曝光之外，也應將它列為構圖元素，才知用大光圈拍什麼、拍什麼用小光圈。靈活的思考、靈活的運用技巧，能幫助好照片的攝出。

通常的拍攝手法，將光圈大小分為三種類，大光圈是指 f4 以下；常用光圈指 f5.6、f8，小光圈指 f11 以上。大光圈因景深淺，容易將背景霧化成散景，藉此凸顯主體；常用光圈來拍攝日常景物，似乎是拍什麼皆好的萬用寶。

實戰上，街拍用 f5.6，因跟被攝體已存有距離，所以不會被景深所傷，也不容易受天氣的影響，且可使用安全的快速度。F5.6、f8 是高使用率的光圈，拍私人照片時，因快門速度可稍降低，所以大家願以高一格的光圈，換取降一級的快門速度，求景深更大一點。至於近攝照片，人人都知光圈要盡量縮小，風景照也不例外。

然而，每一顆鏡頭的最小光圈，雖有較長的景深，通常會有影像品質劣化的疑慮。因此，對於光圈大小的實用性，得親自實拍，測出自己的接受度，然後，再以實拍了解每顆鏡頭的最佳光圈，這才是徹底熟悉自己鏡頭的良策。

鏡頭光圈的孔洞，本來是直徑固定的圓形，卻被鏡頭葉片操控成可

大、可小的 f 值，最後影像被裁成長方形、正方形，以一張影像的各個區域做品質比較，當然越是中央區，品質越好；越邊緣區，品質越差，四個角更差。攝者對光圈的控制，了解越多，對拍出好品質的好照片，會越有保障。

▶ 不知何時開始，很多人在拍散景照片，大概是手機照相之後吧？散景只要光圈夠大，用最大光圈去拍即可。但光圈控制是為了追求精確的景深，千萬不要混雜。

2-8 快門的選擇

　　照相機的快門設計，是以簾幕開合時間的長短，控制光線進到感光元件的總量，它跟光圈大小可以一正一負的互換，而進光景是同等的。除此之外，快門還有沒有其他的特殊作用，等待被發現？攝者該充滿好奇，以求能找到自己的獨特之道。

　　人人皆知，打開快門，讓「光」進來，是拍照的制式動作，像開水龍頭似的，打開時間越長，累積的出水量就越多，但無論水龍頭開多久，它的出水量，永遠無法積水成海。所以快門的應用，也有極限，不可能無限延伸。

　　快門只是純然的機械裝置，但它也具有可玩的樂趣。例如：快門又細分成前簾快門和後簾快門，平時我們不覺得兩者的作用有何差別，但架上閃光燈，用慢速快門拍夜間移動物體時，設定不同，就會得出兩種視覺完全不同的影像。

　　例如：設定為前簾快門而觸發閃光燈，那麼拍得的影像，將是利用閃光先固定移動被攝體，再讓現場光創造模糊的移動影像。設定成後簾快門啟動閃光燈，則是移動軌跡出現在前，然後閃光一閃，將移動物清楚的固定，再關閉快門，完成拍攝。這樣玩快門真的很有趣！

　　長時間曝光，是利用快門打開的時間，不斷累積微弱光，創出漆黑中神奇的影像。人眼無法累積光線，要將微光聚集成可視光，用照相

機藉快門的作用，以呈現人無法直接觀賞的星軌、月軌，甚至太陽的軌跡。

在快門應用上，有人專拍白晝閃光燈的影像，藉以消除陰影帶來的不悅感。作法很簡單，就是讓閃光燈永遠架在相機上，不論日光強弱、光線角度等，攝者就是以閃光燈一閃定天下的方式拍照。

他人是否喜歡，並不重要，他就是以「唯我獨尊」的方式，認真的做「創作者」。軟片時代，閃光燈的同步快門大多是 1/60 以下，後來進步到 1/125 以下，數位時代的相機，已有 1/250 的閃光燈同步快門，工具進步了，觀念和技巧，則尚在等待開發。

慢速快門，可以慢到天荒地老；高速快門，可以快比電光石火，用以記錄快速的變化。科學上的觀察，藉助於相機快門者眾，只是一般人

比較沒有機會接觸而已。試問一下，日常中的「閃電」，美麗又壯闊，用怎樣的快門來拍最好？

快門的應用，不該只停於控制光量的曝光時間，應將它提升到「影像元素」的位階，以求更容易創作。記實的影像，拍攝量太多了，快門技巧也很平實！純抽象的攝影作品，又流於各說各話，不易形成共鳴；「不實不虛」的影像創作，可以探討虛實有無，應是練習快門的良機。

未來的攝影人，該善用快門創作吧！這是一條好路，等著有心人去開發。

▶ 快門的應用，除了凝固動態被攝物之外，亦可造成流動感，但能將它化為構圖更好。

2-9 ISO 的作用與影像品質優劣的取捨

攝影上的 ISO，中文叫感光度。感光度是用來測量感光物質對光線敏感的依據，ISO100 的軟片，當初因非常普及，使用者認爲它就是標準的軟片感光度，低於 100 叫作低感光度，高於 100 叫作高感光度，但數位時代的高感度，也許 ISO800 都還不夠資格被認定爲高。

ISO 是國際標準化組織的英文縮寫，而非攝影專用的名詞。攝影感光度表示方法未被統一前，美規以 ASA 表示，歐規以 DIN 表示，蘇聯以 GOST 表示。科技猛進，物質發達之後，許多規範唯一致化，才能增加人類幸福，所以攝影就挪用了 ISO。

ISO 的重要性，跟相機的光圈、快門一樣，它們是聲息相通的三兄弟，任務都是在爲良好曝光值服務。三兄弟數值表示的計算方法，都用數學的開根號求得，所以彼此在拍照上的應用，可以互換。

也就是一增一減的伙伴，例如：當 ISO100、光圈值 5.6、快門速度 1/60 時，我們可以將 ISO 調成 200、光圈值改爲 8、快門速度仍爲 1/60；若想將快門速度提升爲 1/125，那麼只需再提高 ISO 改爲 400 即可，依循此法加加減減，曝光值都一樣。

改變 ISO 的高低，有利於相機使用技巧的操控。大家都知道：光圈值數字越大，景深長度越長；光圈值數字越小，景深長度越短。這一方

▶ 低感光度比較能記錄被攝物的細節；
高感度則善於用在昏暗的光源拍照。

法，使欲拍景物的清楚範圍，可以隨意控制，景深的控制，要長要短，視畫面需求而定，只有攝者最清楚自己的意圖。

ISO 的作用好像無所不能？其實物理世界的表現，一利一弊相輔相生，若超過極限，敗像就會變得十分明顯。ISO 數值越低，記錄的影像就越細緻，付出的代價則是必須開大光圈值，或降低快門速度。

通常，攝者誤以為將 ISO 擺高就好，何必傷腦筋？因高感光度比較容易捕捉微弱光線，在暗的環境使用，非常方便。殊不知，他付出的代價是影像劣質化。

影像劣質化在數位時代，稱為雜訊；在軟片時代，這種現象叫「粗粒子」。有些攝影家會使用粗粒子作為創作手法，但數位影像時代，還不曾出現有人以「雜訊」作為創作元素的。

影像劣質化雖有軟體可以「救」，幫助降低雜訊，但高明的攝者，該有一拍定江山的雄心，而不是要靠「整形」才能使影像變美、變好的虛假攝影人。整形是不得已的搶救方法，技術不好，可掩人一時，但無法永不露破綻。

數位影像是以像素（pix）為基，像素的形狀是小磚塊，小磚塊品質好壞，會影響作品的表現，尤其照片必須放到極大時，考驗更嚴苛。ISO 粗劣化的數值是多少？一般而言，好相機的高感光度使用，粗劣化的情況比較低，品質比較好，這就是它貴的道理。但作為相機使用者，最該了解的是你可忍受到何種程度的「不好」，以避免此情況發生，而非人云亦云當冤大頭。

2-10 看得到就應該拍得到

　　照片拍不好，大部分原因是沒看到，沒看到的原因是沒想到。另一部分是錯失機會快門，以致沒拍到。少有人是因器材限制，所以沒拍到。理論上，攝者皆知自己擁有的武器是大砲，還是手槍。看得到就拍得到，指的是自己手上所拿的器材，超過器材的能力極限，唯一的作法當然是放棄。

　　能夠發現，才能「看得到」，能觀察到被攝物，即是具有「攝影眼」。一旦跨越此檻，就算不是猛虎出柙，也能鷹揚萬里，更進一層，則是飛靶掏槍百發百中。這些綜合性能力，是慢慢練出的，無人天生即俱。

　　看，從可以慢慢拍的景物，到瞬間爆發的事件，皆須在決定性的瞬間，拍成優質照片，這才是優質攝影人的能力。拍照需要工具，工具有它的局限，會影響看得到卻拍不到的遺憾。人的技巧，也非樣樣皆備，但有決心就可補足、提升。

　　檢視工具的不足最簡單，不是長焦鏡頭不夠長，就是廣角鏡頭不夠廣。其次是光圈不夠亮，但現代的數位相機，ISO 可以高到無法想像，可以補光圈的不足。再次，是快速拍攝的張數，一秒拍四張的機身，和一秒能拍十張的相比，「打鳥」高手都知「結局」大不同。

　　攝影上「好照片」的基本評斷是所現如所見，你看到的景，例如公

好好基地

好好看
添福 煉石 展
4/17㈠ - 6/17㈰

好 好好基地
HOHO base
10:30 - 19:00(每週一休館)

新北市瑞芳區建基路二段93號

▶ 看得就拍得到，應該說是一種心理修養，再加技巧的掌握。

園內景物的層次、顏色、氛圍，你皆要能夠如實的拍出。更屬害的，要拍出內涵的韻味，顯現質感和直指人心的感動。拍人物，就得將精神上的神態納爲照片的魂，否則拍成木頭人，怎麼能稱得上好。

看得到就拍得到？除了器材和技巧，最重要的是攝者要有「融入」的功夫，融入風景，就得慢慢等待，先研究、觀察，知道最佳季節的時日，陽光照射角度，晨昏、陰晴的色彩表現，用何種工具最能表現，用這樣的功夫拍，必定比「打了就跑」的旅者，更能成就好照片。

「融入」人的功夫，首先是用眞誠取得信任，不被拒絕才有拍的機會，尤其拍街頭上的陌生人。任何攝影家在拍攝「特殊」的人物或團體，總得藉各種因緣，先建立友情，然後釋放你的善意，才有可能讓你加入他們，取得拍攝權。

即使是拍攝熟人，也要有技巧，才能拍得神態自然的作品。拍熟人，最忌數 1-2-3，因被攝者會預估你按快門的時間，而演出皮笑肉不笑的假情境，這種「死照片」很難贏得讚賞。

要突破，就得若無其事的偷偷猛拍，然後很正經的告訴大家，「要拍了喔！」保證大家演得「很假」讓你好好拍，但不會攝得好照片。常人的臉部表情和肢體語言，只有不知不覺時，才會自然流露，自然最美，但被攝者不知道。

至於舞台表演，或隨興演出，甚至是廟會遊街，攝者看的時候，就得預想有人擋我視線或鏡頭被遮的困境，你必須設法排除，才有可能看得到、拍得到。善拍者靜如處子，動如狡兔，腦筋得靈活無比，才能在拍照時隨心所欲。

Photo Gr

CHAPTER **3**

看的方法與
訓練

3-1 肉眼簡擇——粗看

看！是各種學習的起點。

天生盲，大不幸，用克服，增光彩。不懂善用眼力，就是大浪費。看，可以很簡單，張眼就看，哪裡需學習？拍照很簡單嗎？只要會按，人人皆說是在拍照。事實上，拍出好照片，難中難。

拍照若非很容易，爲何隨時隨地都有人在拍照？弔詭的是：鈔票人人愛，人人在接觸，看得到、摸得到，問無知識，如何分幣值？美鈔，尺寸沒大小，百元是大鈔，一元是小鈔，但大小一樣，顏色一樣，人們如何判？才不會大鈔變小鈔。

肉眼看，最粗淺，得訓練，才會懂，進而知其義。看，不能粗枝大葉，一定要細細觀，才有價值。觀是看的提升，雖然耗費精神，但比較可以看出所以然。觀看是一個詞，但觀是觀，看是看，兩者內涵絕然不同。任何事，都要細細的觀，沒本事，看不懂，識不清，就是徒然浪費時間。因此，看的方法要研究。一般人用肉眼看，只能看到表面，就說眼見爲眞，急著下結論，所以錯誤率很高。多做多錯的原因，就在於看不清。

高明的醫生看醫學影像，能直指核心，這種「看」需要嚴格的訓練，才能看得準，同樣是醫學訓練，爲何有人判讀精確，成爲名醫，也有人看不準，屢屢誤判。看！失之毫釐，差之千里，因此拍照也要從看

的功夫下手。

怎麼看才對？醫生之看，法理高於一切；攝影之看，感性勝理性，妙就妙在沒有標準答案。規則、法理的好處，是可定於一尊，對錯分明，沒有枝枝節節的爭執。攝影的看，若少掉糾纏不清的個人色彩，則創作的神韻，就會被固定，進而僵化了創作的妙。

粗淺的看，好處是快又省力氣，但效果如何呢？例如：因看得粗，而錯失了正確的約定時間；或因看得淺，坐了相反方向的車。這些多是日常生活中，因看不眞實而引起的禍害。拍照者，若不能除粗看而深觀，拍照就只能當好玩，絕對難以勝出。

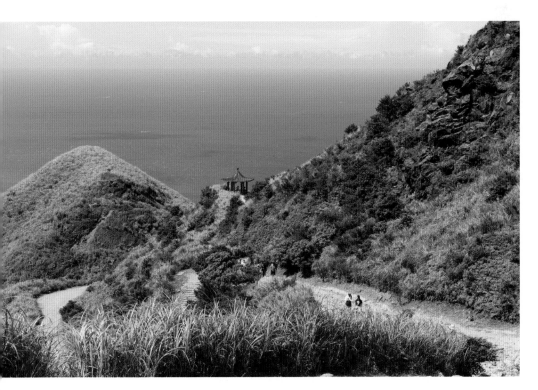

▶ 在同一地點拍照，若無選擇分別，就會拍出差不多一樣的影像。但細心的看，就能拍出有變化的照片。

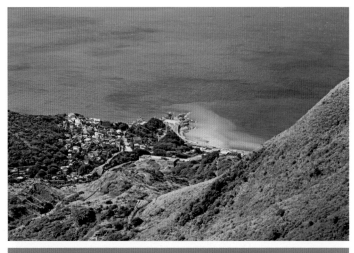

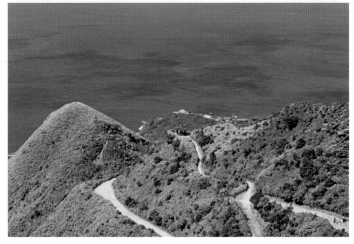

　　拍照者，想將照片拍好？就要避免粗看。什麼叫粗看？就是不用心的看。不用心就會不知道自己看了什麼，拍照的看，必須有感，有感就可粗變細。不懂得看，不必難為情，只要用心就可起變化，縮小差距。

　　當拍得的照片，跟預想的結果，越來越接近時，代表你的粗看功夫，已被慢慢消除了。大大的跨越，已在前面等你了。

3-2 天眼通達──細看

　　學攝影最怕粗看，沒看清楚，就急急忙忙的大量拍攝，一天雖然可拍幾千張，但少有珍品，很不值得，所以，必須改粗看為細看。細看首要之務，就是將行動慢下來，將急切的心緩下來。

　　拍照是比誰拍得好，並非量多者勝的行動。拍照若能拍到張張好，就算不求多，也絕對可以勝出。曾認識一位專拍職業籃球賽的日籍攝影記者，他沒有固定的顧主，但要找他幫忙拍攝，就得搶先預約，而且工資是別人的十倍。

　　他拍的照片，幾乎張張可用，連帶球撞人的激烈撞擊，他都預估得到，從衝跑的起始，到撞人而止，該連拍多少張，總是不多不少，十分精準。他的眼睛，似乎可以看到未知的答案，並且採取攝的行動，所以十倍的高價，大家仍搶著要。

　　「格物致知」，由朱熹、程頤、王陽明等人提倡，強調的就是細看。王陽明格竹的故事，一連六天細看竹子，希望悟出天地、聖賢之道，結果幻滅收場，因沒有抓住問題的核心。細看要有細看的心，才能成就大道理，所以大自然無私的給了他們標準答案。

　　細看，一定要跟心相連，細看是進階的看，已進化到「觀」的境界。觀含有比較、取捨，並非只有純然的細看。美國風景攝影家，安瑟‧亞當斯，拍攝優勝美地國家公園，是傾全身精力的細看，並銘記所

有美好的片刻，用心細探測每個美景的季節變化。

　　他以悠遊細看為樂，將細看之心融於每個景，並掌握何時、何地，站在何處，用哪種鏡頭，能拍出不朽的風景作品，他的看用的是肉眼，但表達的境界則已達天眼的境界。肉眼只能看前，不能看後，但天眼沒有前後、上下左右、晝夜的差別，它是全方面的感應。所以細看就得學習破除時空障礙的能力。

　　臺灣，也有一個風景攝影家莊明景，他的名作大陸黃山、臺灣玉山國家公園、石門老梅、頭城外澳，皆是長期蹲點累積出來的「細看」結晶。細看就是提煉美感，拍出光雕神影之作，怎麼細看呢？他拍老梅海岸的綠石槽和岩石，可以不捨晝夜，不分季節，甚至租屋住下來拍那一千多公尺的海岸線，並出版攝影集。拍外澳已超過半年，仍在持續中。

　　細看深探，可以產生天眼的效用，預判即將出現的景況。例如：颱風來臨前，天地光影、顏色會產生異象，若創作上有需要，此刻就是好時機，但好時機來臨前，你必須已經完成細看的功夫，才能知道自己將奔往何方。聽他的朋友描述，平常看他慢慢的行動，一旦光影條件俱足，他可以兩個小時拍三百多張，簡直像瘋了一般。

　　好時機出現時，莊明景在拍左邊，已在「觀」右邊要拍什麼，上下左右全部逃不出他的「好攝之眼」。細看之眼，像在練兵，養之千日，用在一時。如何細看？前進、後退、上觀、下看，光影、顏色、鏡頭運用等，每項都是關鍵。

　　細看！一花一世界；天地唯我獨尊。總之，住心一處，細看之根。

▶ 從九份遠看茶壺山，形狀真像，登臨近視也同感；從花蓮環山部落俯看，隧道、車道、山林樣樣分明。

3-3 用心看

不論粗看、細看都是只用肉眼看，拍照失敗的主因，就是只知用肉眼，而沒有將心眼融入「整體的」拍照行動。用肉眼看，有什麼缺點？經典上說：「肉眼見近不見遠；見外不見內」，攝影人必須突破，拍照才能見人之所未見。

用心看，並非要捨棄肉眼之見，而是要攝者將心靜下來。靜而後定，定才能得清明，清明是一切智的根，我們不能依錯誤的習性，凡事皆衝！衝！企圖爭第一。爭，不一定能得。心靜下來，才能發現更好的。

用心看，表面上是求靜，事實上是要求你感官全開。眼、耳、鼻、舌、身、意，六根清淨，看到的是清明透澈，而非繁雜。千江有水千江月，虛的多，實的少。攝影創作是境界的延伸，要將實境融化到幻境中，而不是只知記錄、按快門。

創作是攝影當中比較高的方法之一，多數人只是在做記錄，但記錄也分好壞，是好是壞的判斷標準，是照片拍得美不美？美自然會被讚賞。美要美得自然，這也是修煉上的功夫，現在因 APP 和影像軟體之害，「不自然」的人為造作，太多了。

能用心看，代表經過了深入的思考，用心看才能以靜換淨，淨才看得透，不只看到表面的美，也會看到內涵，這樣的看，才會與心同在。有心之見，拍人，人美。拍景，景美。

要拍假假的照片，皮笑肉不笑即可。即使是拍風景，心也是要聽到山川、草木、光影、色彩之間的對話，才能按下關鍵性的快門。內行人的門道，總是在沉默中顯現，外行人才需喧嘩。

用心看，才能上窮碧落下黃泉，追尋「有意義且美好」的影像，有意義的影像，攝者會先被它感動，再將精彩傳達。好作品，作者不必開口，以心印心即能感人。好作品，自然、脫俗、感人。

坐忘心齋是莊子的故事，「坐忘」是捨棄形體，廢棄感官，擺脫肉體和禮教的束縛，與自然之道渾然相連，坐忘是天人合一的境界；「心齋」是心無雜念，置心一處，不用耳朵聽，而是用心去聽，不是用眼看，而是用心看，看到內外融合的清明，如是拍照，必超凡入聖。

我們用心拍照之前，就是用心去看，用心去看的景和境，不會人人相同，因為每個人的心靈感受，絕對各有特色。心異景異，人人拍得高興，影像又帶有個人特色，這才是「真」的情境。假若，拍照不能拍出自己的特色，表示你對看的追尋仍止於浮面。

用心看，沒有絕竅。將心靜下，假以時日，必定豐收。

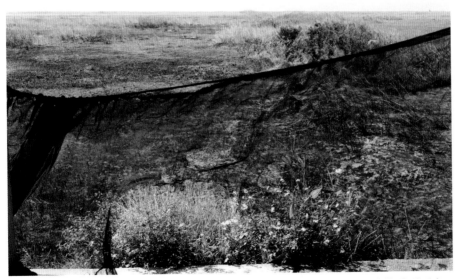

▶ 破網阻隔不了荒涼。用心才能看到更多。

▶ 觀音像前浮光示現；池水清澈，蓮的根、莖、葉一目了然。

3-4 看的角度

　　蘇軾說：「橫看成嶺側成峰，遠近高低各不同；不識盧山眞面目，只緣身在此山中。」從蘇軾的體悟，即知攝影之見，也是角度決定所見。傳統的瞎子摸象，暗示我們有角度，就沒有全貌，幸好，攝影只在追尋美和意義。

　　看，一定有角度，除非環場 360 度之見。可是 360 度之見，仍有高低之見，若再加上明暗、陰晴之見，時間差異之見等，所見就紛雜了。怎麼看最美？何時看最有意義？攝影的繽紛，促成看非看的影像世界。

　　不論看的角度如何，總有一個最美的視點，這個視點概括了一切條件的好，因此「決定性的瞬間」誕生了。拍照要拍得好，很簡單，只要一切條件都對，誰來拍都一樣。眞是如此嗎？恐怕其中還牽扯到攝者無形的感知能力。

　　世上，少有一切條件都對的事，因此大家還是得費盡心力爭取，才有可能取得勝出的機會。四十年前，初訪紐約，住的飯店旁邊，有一棟大樓，四個立面都一樣，尺寸大小也一樣。由於認識不清，且以它爲座標，所以不但迷路，而且無法回到住處。由此可知，看的角度如何影響認知和後果。

　　狗眼看人低？狗，既然從低角度看人，人應該是高大的，爲何會狗眼看人低？也許是彼此不知「心」吧！這個視角，由攝者來看，就是低

角度攝影，透過鏡頭詮釋，一定有很棒的誇張效果。可把人物拍成修長俊俏，很多人喜歡如此，最出名的是二戰時的麥克阿瑟將軍。

　　鳥瞰是站在制高點上，俯看地面萬物，斜看仍有近大遠小的透視，垂直而看，景物就會失去高度。因此，人造衛星照片或航空攝影，都要

有專業技術人員判讀，才能了解景物眞正的原貌。現在，又多了空拍機的角度，人的視覺更豐富了，但依舊是在看的角度中求變。

　　拍照，爲了要出奇致勝，很多時間是在找尋「看的角度」，攝影人的攝影眼，除了是肉眼之見，更要與鏡頭特性融合，否則職業攝影家爲

何總能拍得更美好？又爲何要攜帶那麼多鏡頭和三腳架，目的就是幫角度加分。

找角度對攝影人來講，不只是看方位，也要和地面景物唱和，並且知道如何是 1 ＋ 1 ＝ 3。發現好角度，是攝影技巧中的技巧，然後配合天氣和季節而運作。因天氣決定了光線的品質；季節決定春花、秋月、夏風、冬雪，無論哪一天、哪一景，影像都是唯一的，可惜唯一不代表「好」。

拍照，拍的是心情，能感動自己和別人的，也是情。所以，不必追問看的角度哪裡最好？而是你的影像內有無情愛之心。有心就能「看得奧祕」，在輕移腳步中也會發現新角度。在好奇中，就能拍出無限多的好照片。

▶ 角度決定視覺效果，所以攝影人經常在找位置！位置對了、角度對了，美的效果就會呈現。

3-5看的工具

　　拍照的工具，除了肉眼與心，實際而有形的就是照相機。照相機分由兩部分組成，一個是機身，一個是鏡頭，影響影像最大的是鏡頭。所以，拍出好照片與鏡頭關係密切，即使同等焦距，最大光圈不同；或同焦距、同等最大光圈，也會因鏡片組成不同，導致視覺效果變化。

　　工具的開發，延伸了看的領域，1977 年航海家探測器升空，然後一路飛到太陽系之外，為的只是一看究竟，探一探外太空存在什麼。繼而哈伯望遠鏡在 1990 年升空，為的是看清楚星際影像，追尋宇宙起源。由此可知，目的不同，看的工具就得不一樣。

　　為了讓我所拍的影像，即我心的寫照，我外出拍照，最常用的工具，是 Nikon D810 機身兩個，分別裝上 24-70mm 鏡頭及 70-200mm 鏡頭，它們都是固定的 F2.8 光圈，可變焦距鏡頭。這樣的裝備是為了方便使用，又可避免在室外換鏡頭，引起機身入塵的傷害。

　　另外有三個備用鏡頭，但不是每次外拍全部帶齊。超廣是 14-24mm、105mm 是微距、50mm 是 F1.4 的標準鏡頭，配備標準定焦是愛它的大光圈。現在我出門拍照，已會怕鏡頭的重量，所以不再貪帶各種鏡頭。

　　輕巧出門，靈活拍照，是現在的領悟。身體也是拍照的工具，怎能讓他超量負荷。拍照當然是工具越多，創作越方便，可是無論如何攜

帶，都有不周全，所以我改採化整為零的策略，同一場域，多去幾次，每次帶不一樣的鏡頭，以無可奈何的好方法，完成多樣化的創作。

另有攝影同好，採退而求其次的方法外拍，不再堅持使用大光圈鏡頭；或再退一步，使用質量很輕的旅遊鏡，放棄上等光學玻璃的鏡頭，如此就可大幅度減重。旅遊鏡拜材料科技的進步，和電腦的精準運算，可以組成超乎想像的工具。昔日，誰能料到，今日能有 24mm-600mm 的輕巧攝影鏡頭可用。

鏡頭作為拍照工具，恆定最大光圈 F2.8 可變焦距鏡頭，和 F4 可變光圈的變焦鏡頭有何差別？第一是重量的不同，第二是鏡片凝像的不同。由於現今的相機，ISO 可以隨心浮動，已破除了固定感光度的僵硬阻礙。能拍和不能拍的進光量限制，被移除了。

站在同一立足點上，面對風光明媚的景象，一手抓起配帶廣角鏡頭的相機拍照，所得的影像範圍雖大，景物卻是分布零散，而且近景被誇張性的放大，遠景則被壓縮得小小的。反之，使用長焦鏡頭，則可將景物內容彼此的距離拉得很近，形成密實的影像結構，所以工具的使用，必須慎重、得當。

像在外，心在內，能觸動你的心的景，該用怎樣的工具，才能忠實呈現你的感動，只有你最清楚。影像中有能感人的成分，才算是好照片，攝者是主導此事的王，王必須有智、有美才算善拍，而不是工具最多、最好者勝。

▶ 有了對的工具之後，人可以看到的範圍拓展了，視野從遠在天邊，到近在細微
　深處，皆可藉相機而呈現影像。實在神奇。

3-6 看景拍景的方法

攝者若聽不到景說的話，只會專注的看，就是知表不知裡。表面上的光彩、黯淡，像浮光掠影，比較吸睛，易看而無味。看風景，真有三種境界，先是「看山是山」；再看「山已不是山」；暮然回首又是「看山是山」。

詩人王維，在他的〈終南別業〉詩中，寫著「行到水窮處，坐看雲起時」，正是因風景而悟的高人。詩人信步而行，獨自悠遊於大自然中，無意間，卻聽到了山語、樹笑、花草自在的絮語，所以能名句留千古。攝影人看景應向他學！

詩人在山中，溯流而上，卻發現「水窮」了，於是在山巔坐了下來，細細觀看雲朵翻滾。行者即悟，原來水已換個身，跑到天上了。王維的詩句，啟發我們深入的看，必須心眼相連，景才會與你對話。

風景攝影名家莊明景，在演講時指出：拍風景，不是在做記錄，或只是在追尋美美的浮面景緻，而該是人陶醉在與景交心的歡樂中。這當中就會出現相互對應的哲理，而不是我來拍景的單向思考。

攝影新秀泓熹，她到信義鄉產梅區攝影，也是一去就住了 11 天，她說：「若我不解梅花意，怎能拍出梅花情」，簡簡單單一句話，就道出了拍景的大道理。信義鄉種梅產梅，農民為的是謀生，而不是為了讓人拍照而種，攝者了解得越深，就越能以情就花。

大自然，每個季節都有它獨特的風貌，就像梅花自開自落。攝景，不掌握時機，就拍不到。取景於大自然，人要謙卑順從，才能拍出傑作。攝影，是在比誰看得深，比誰最能掌握景的理和情。比誰最能在對的時間上，跟景做最長時間的相聚、交心，這才是看景的道理。

　　看景必須「慢」，慢才能看得細，想得透澈。用心看，自古以來即是智者的祕方。要見別人所不能見的功力，就得具備以大見小的功夫。同樣是拍老梅海石，每年來來去去的人潮，何止千萬，為何唯獨莊明景因攝而在那裡長住？並出版了攝影集。

　　深耕於拍，要看得精明。好景常常一閃而逝，也許長久的等待，為的就是那一瞬間的光影，景不動如山，光影卻是電光石火，不但要眼明，又得快手快腳，更要具備預判的能力，才不會錯失時機。

　　莊明景拍完老梅海石之後，又在頭城外澳海灘深耕。他能長期靜靜的看，深切了解之後，又是孤寂的等待，時機成熟時，再一次拍個夠，這才是看功、拍功演出的極致。聽說，2020 年有次颱風前，光影、雲彩對極了，莊明景在兩小時內狂拍了近 300 張。

　　攝狂！就該如此。

▶ 慢行細看是攝影的真功夫。

3-7 怎樣看人、拍人

　　拍人是攝影的大題目，每個人幾乎都被拍過，但滿意的機率多少？若拍人很容易，那麼為何每個被拍的人，一輩子總是找不出幾張滿意的照片？可見拍人很不容易。拍人為什麼不容易？

　　一個是自我認知，認為自己容貌好，形象和藹，被拍成「這種樣貌」，是攝者不會拍的結果。另一個是不懂得被拍，一旦面對鏡頭，就極不自在，所以拍不好，被攝者也有責任，但身為拍人的人，更要建立一套方法，以便成為很會拍人的人。

　　人，有胖瘦、高矮、男女、老少，個性也分靜默內斂，或開朗活潑，因此攝者看人必須精明，言談要有趣，態度要和善，笑容時時掛臉上。講話又能讓被攝者坦然接受，相信你很會拍，進而信任你，如此才比較容易誘出炯炯有神的個人風貌，讓你拍出很好的人像。

　　拍人，又分為單獨的個人或家庭群體以及正式的團體照，或是同學、朋友、社團的紀念照。總之，被攝體不同，應對的方式，就有差別。能直指他人的內心世界，並了解被攝者對拍照和照片的看法，就可推測該如何拍，才會受歡迎。

　　身、語、意，是人內外形象表現的三要素。身不正，氣不暢，臉上無光，表情僵硬，永遠是撲克臉對人，善拍者就要懂得引導，化解他僵硬的表情。有人嚴肅、有人滿面春風，拍他們的技巧有別。鏡頭焦

距，用 50mm 的標準鏡頭就好，還是 80mm 或 105mm 更好？還是得用到 180mm ？因爲拍攝距離會帶動被攝者的情感反應。

　　語是互動交流溝通的工具，意是指眼神與神采，看人離不開肢體語言，雙方若誠心誠意相互對待，這股善的力量，就會與影像結合，如此看、如此拍，皆大滿意的機率才會提高。拍人，現場氣氛的引導，不亞於攝影技巧的運用。

　　拍正式的團體照，該選用怎樣的焦距來拍，才會顯現畫面莊嚴？現

在一般人都亂用鏡頭，只要將全部人員裝進畫框，就以爲是對的，其實攝者該看第一排的被攝者，排了多長的距離，然後以此長度拉出等邊三角形，攝者就站在等邊的頂點，選用可以容納全體人員的焦段，即算正確。但不許按快門時，出現其內有人閉眼的照片，就算拍對了。

拍一群人的合照，唯一祕訣就是善於等待，先將背景安排好，再將光線的順、側選好，然後盯著看，等待大家都放棄了拍照的戒心，眞情流露時，當然也就是拍的最佳時機了。

人拍人，最難！因人的反應無定則，所以更要善於觀看。

▶ 拍人可大可小，大是特寫，小是點綴，但熟悉者見到影像，仍認得出是誰。團體就是要將每個人都拍得清晰又美麗兼帥氣。

3-8 攝影人如何看天

　　攝影是看天吃飯的工作，好玩或創作也不例外。卜者常言：「天不得時，日月無光」，而光卻是攝影的命，所以「天命」不可違，識時勢才能稱英雄。攝影人看天的臉色，爲的是拍出好照片，而不是江湖術士的知天識命。

　　攝影人看天，跟一般人不一樣，跟氣象局所說也不一樣。攝影上的好天氣，必須水氣、霧霾、塵沙、油汙性廢氣皆少，空氣乾淨，濕度低，透明度高，又有藍天，又有白雲的日子。

　　即使下雨，因爲光線的亮部依然存在，會很適巧的披在景物上，不致因下雨而悶死照片，攝影人仍認爲這是好天氣。若連續降雨太久，突然轉成大晴天，這時大量水氣從地面上升，形成透視不佳的霧茫茫，那是很不好的「壞天」。攝影者知天，就是要懂這些，然後利用最有利的時刻，拍出最好的作品。

　　陽光從太陽射出，到達地面，必須經過遙遠的路程，路上各種狀況，就成了陽光過濾器，讓光的品質產生劇烈變化。尤其進到地球大氣層之後，有水氣、沙塵、油煙、各種化學物質。看天就是爲了知悉最佳的拍攝條件。

　　以雲層有無來分，無雲的天、雲層厚重的天、薄雲的天。以光來說，有光的天、無光的天，有月的天、無月的天，這些因素都是影響拍

照的因子。同樣是陰雨，高空有陽光，亮部就會存在，有亮部就是拍照的條件存在。高空無光，低空就會更暗，這天氣眞的壞了！

從烏雲漫布天；陽光直射的豔陽天；到薄雲晴朗天，或颱風善變天，我們必須隨時觀察，累積經驗，才能用最有效的方式利用天氣，創造自我觀點的好照片。看天求的是天人合一，以便掌握最省時的方式拍照。順天、逆天皆可創作，有人專拍壞天氣的攝影，這也很獨特，但一般人不會如此做。

看天！含有猜的成分，天氣的本質就是隨時在變，看！只是供人參考，預做準備。如果攝影行程已做妥當安排，我的習慣，當然是按表操課最實際。天氣會影響拍攝，但不能影響攝者的心，只要攝者的好奇心存在，攝影也會永遠新鮮且活力十足。

老攝手，經常在天氣大變的日子，拍得異乎尋常的傑作，這也是攝影人的天命。在颱風來襲前，水氣快速上升，聚積成翻攪不定的雲團，天空上的舞台，熱鬧極了，光影色彩也非平日所見的樣貌，景會變得美妙無比，此時不趕緊去拍，更待何時？

攝影人爲什麼知道變天的妙？看天知天的報償吧！例如：臺灣東部的海岸線，因屬岩岸，颱風前後，海面長浪不斷，時時撞出壯闊的水花，配上日出前後的雲光水色，景色分分秒秒不同，老天的大戲，無人能仿。每次演出的時間不長，卻精彩絕倫。

▶ 天的樣貌豐富，是學攝影最值得觀察的對象。

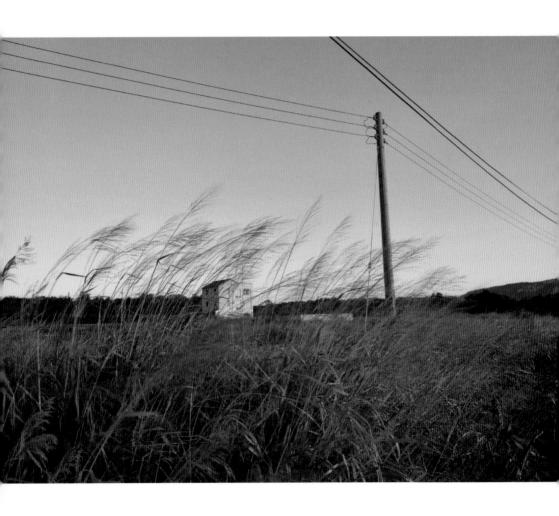

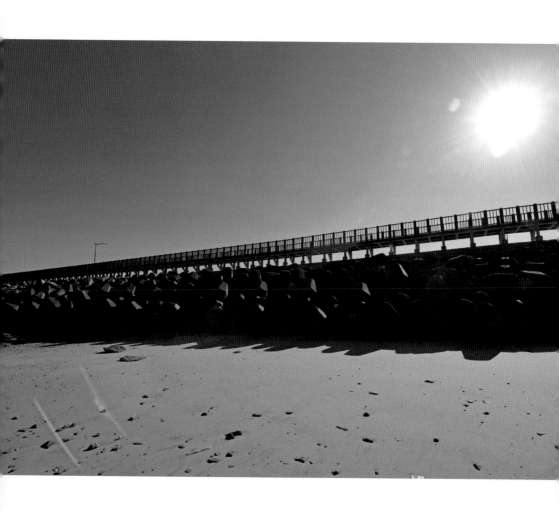

3-9 攝影人如何看地觀風水

　　我們靠地而活，地除了供應生活所需，更讓人寄託情感，地也和日月輝映，共譜美景。地異，人民風情異，所以每個人對地的看法不盡相同，但都有敬天畏地的情懷。地，有豐富的拍攝題材，好山好水任人遊、任人拍，它從不要求報償。地養人，人回報以廢棄物，攝影人看地，一定得愛心滿滿，才算真攝者。

　　有愛的存在，就會珍惜土地之美，藉相機宣揚對地的尊重、愛戀。現在因照相手機普及，人人瘋狂的拍攝，一按即有影像，又可立即上網，地球之美，你要如何宣揚呢？你的攝影眼，又是如何看地拍美景呢？

　　地由巨岩、山石、碎石、泥沙組成，其上有花草樹木、蟲魚鳥獸，地底又有泉湧、水脈、金銀財寶。了解這些，人們會更愛地球，或任意揮霍，招來毀滅的命運？攝者善觀，藉攝取美景而教化，寓娛樂於善，真是大好事。

　　泥土的祖先是巨岩，不斷風化才有碎石、泥沙，這旅程以千萬年計，而人命不滿百，所以謙卑是攝影人看地的開始。地無論如何貧瘠，它總是拚著養育生命，很多花草也很堅強，不計較荒涼、孤寂，總是適時為大地獻上彩妝，即使是沙漠也不例外，這是地獻給我們的啟示。

　　有大地，就有風和水，風也是大地的景，無形卻能被攝出它的存

在。水，不論在山巔或海洋，很多動植物追著它而生存。地因存水而孕育豐富的生命，瀑布告訴攝者，水的能量無窮無盡。風無形而善動，花粉靠風而傳播，產出糧食、花果。看地，就知萬物有情，一切非憑空而來。

我們看地，不僅要認識風花雪月，也要知道地不得時，草木不生的天機。攝影人一切順從自然，才能看清地的偉大和奧祕，地不是只有忍辱負重的德性，當它反撲的時候，人類是束手無策的。

在地球上看地，不能有近廟欺神的心態，誤以為自己知道的很多，所以藐視地之德與謙之美。其實，真心看地，就明白我們所知有限，2020 年疫災，一個小到肉眼看不到的病毒，就可輕易的突破各種科學上的封鎖，奪走幾百萬人的生命，猶如世界大戰般的慘烈，病毒也是地養的，不是嗎？

看得不夠深，了解得不夠足，後果就無法預測，事和理皆是如此。攝影要拍得比別人好又有意義，善於觀察並了解真相，是必備的能力。看地，要善解地、水、火、風四大要素，並將日月星辰納入。從天上飛到地上爬、水中游，一概納入才算看得精準。

人因看不清事實，所以大地的容顏已毀，肝腸已斷。攝影人！起來吧！將善看大地的祕方，帶給更多人，再用相機救大地，將它的美醜一併呈現，大地上的一切，絕對好玩。

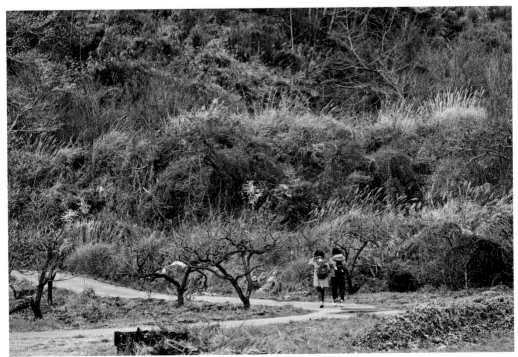

▶ 厚德載物，是描述地的樣態，無不接納之物，無不承載之人，因而處處繽紛，能觀地就可無所不拍。

3-10 攝影人如何看物

　　攝影上的物，最重形的展現，有形才有氣勢。鷹揚魚躍如果沒有拍到形，最佳的張力，就無氣勢。觀者自會認爲你拍不好。影像上的張力，藉形展力。形之美，用看的；勢之力，用感的。

　　形和勢，由「看」建立基礎，用「決定性的瞬間」立形。形勢最有力的元素是光的角度，因此攝影人看物，「角度」最重要。不論你看什麼物品，角度和光線相互作用，決定了價值。

　　珠寶店的櫥窗，每件物品都美、很有價值，但脫離了那個展示場，珠寶的光彩和美，就降低了，價值再也無法彰顯。攝影人看物的教材，

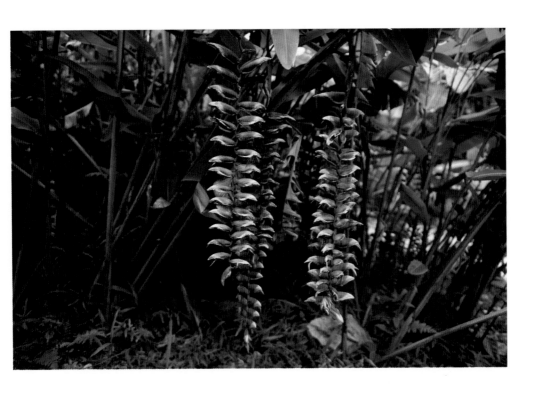

　　就在那櫥窗裡。要保持對光的敏感，邊要能快速確知最佳「視角」，既然看到、想到，也就要用「技」拍出來，使自己成為很會拍照的人。

　　　物，一般分是植物、動物、礦物或是固體、液體、氣體，「一樣的景物」美不美，由光的角度決定，攝者只要選取最好的視角一拍即成。從性質上分，物有反光體、透光體、綜合體等，分類的目的，是要拍出物的「質感」，有質感的物，才顯得高貴。

　　　反光體不吸光，光線碰上它，即依入射角等於反射角的原理，將光折射出去，像不銹鋼、銀器、鏡子。透光體則是不吸光也不反光，就讓光線通過，只是物少有完全透光的，例如光學玻璃，世界上純然的透光體很少，而厲害的攝者，就是得盡量將透光體拍得晶瑩剔透。但反光、

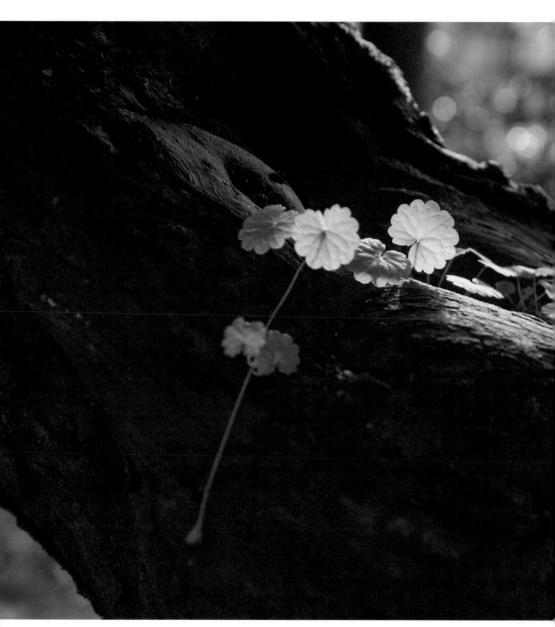

▶ 光的演出，最能襯托影像的質感，所以攝影人看物，決定於對光的了解，與應用。

透光兩者混合的物品很多，像珠寶、鑽石，不但反光，也透光，玻璃、水晶也類似。

凡是物就有質感，像礦物的結晶、紋彩，植物的枝葉、表皮，紡織品的細絲、織紋，甚至男女老少的髮、膚，均有歲月的痕跡，此皆是質感的呈現，有質感的照片，就會有好品質，好品質才能有好口碑。

品質是用來襯托內容的元素，內容是作品的靈魂，像枝葉花果，而質是它的根。根強才能樹壯。所以攝影拍物，第一、要「知物」。了解此物需要何種光線幫襯。也要明白形的力量，小小的鑽石，靠切割成形，彰顯價值。神木則以形稱雄，稱雄得有質，檜木質佳，所以霸於高山。

第二、要知光。「順光」照物，缺乏足夠的陰影，立體感難以彰顯。物適光則美。如何攝物？功課做足了，自然容易應用。「側光」，因被攝物陰陽分明判讀容易，所以立體感的存在，十分明確。「逆光」，則是攝影技巧應用的極限，拍得的作品不是極好，就是極壞，少有折衷。

「斜光」最討好，不但光線柔和，景物也因光線的低反差而美。初學者如何看物？先善用斜光，自會奠下良好的「看」功。

Photo Gi

CHAPTER 4

用構圖為
作品加分

4-1 庫存挖寶構圖法

　　在自動拍照盛行的現在，AI 幫人做了許多事，操作相機，變成不難不易，很多技巧靠修圖軟體和 APP，即可「造」出美圖，傳統用相機「照」已被忽略。人類在攝影的娛樂上，只剩下兩項挑戰，最淺顯的是構圖。

　　構圖，最容易的學習方式是挖寶，從自己的檔案，挖出可自我教育

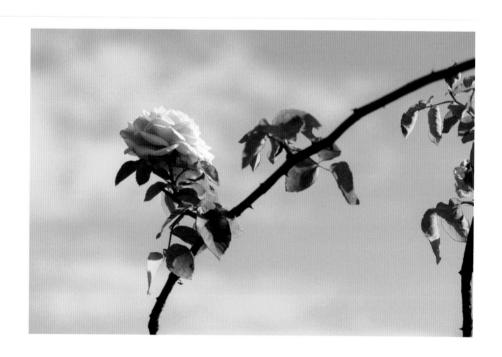

的素材，在反省中進行訓練。影像是自己拍的，當初按下快門時，必有你的想法。將圖像找出來，回顧當時見景生情的瞬間，是何因緣而按下快門。

那一刹那，因悸動才會觸動快門，拍下影像。如今，事過境遷，現場已遠離，脫離情境後，再次以冷靜、理性面對，就會發現當時所攝「多了」不少非必要的累贅。構圖就是將不必要的移除。

這項修煉是「依著畫面」進行取景，將不滿意的影像找出來，以切割替代按快門的取景。以當時的畫面為場景，叫十個人來「切」，會切出各種不同的新照片，這就是第二次創作，改舊成新。

以這種方法練習構圖，一個人即可靜心進行，不必出去外拍即可創作，非常方便。既可重複試作，又不需成本，真是太美妙了。當一張老照片，被裁成十張新檔案，再將新檔案放在一起做比較，即可發現更好的作品。

任何一張作品，若經不起「裁切」，代表它的構圖不是非常好，就是非常不好。找出不滿意的照片，將它修一修，即可化腐朽為神奇。審視「次級品」，找出自己的偏愛，然後將畫面簡化，此種折騰最能累積構圖的能量。

拍照，每個人都有自己的癖好，癖好無好壞，但千萬種過程，無一不是在訓練自己的眼界、美感和手法。失敗之作絕非無用之物，累積多了就是養分，也會變成寶。

不論你資料圖像有多少，先分類，再挑選，以作為練習構圖裁切的材料。

找出百張當素材，百張可切出千張，千張當中，必有精品，經過這樣的反覆訓練，就可再次的發現。分析自己的構圖手法，就可以歸納出

自己構圖上的不足。這樣給自己打考核，很快就會發現自己的貧乏。

　　找到缺失，就要補強。只要認真下功夫，在創作上就可發揮強項，建立優勢，成為優秀的攝影人。構圖精髓，三言兩語說不清，但作品呈現時，即知多一分、少一分的奧妙。

　　從你的資料庫去尋寶吧！學習是一條漫漫長路，現場拍攝的構圖方法和從資料照片在電腦上學構圖，方法上有差別，但本質上相同。構圖難嗎？它可神奇的為作品加分，有趣吧！

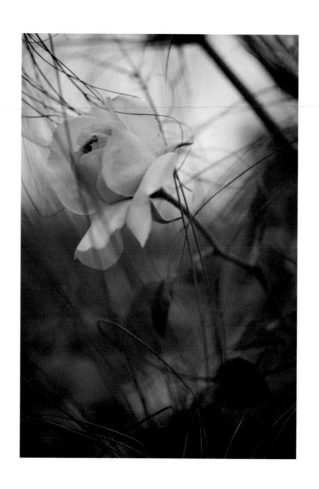

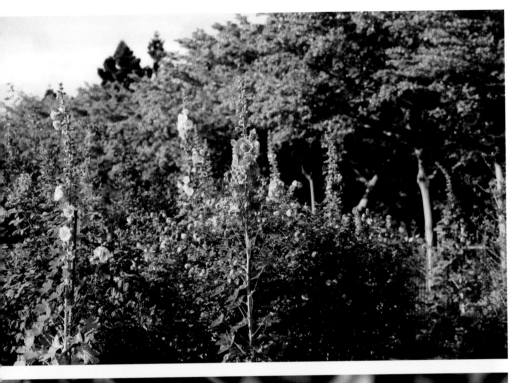

▶ 這些圖可以如何重新創作，以便出現新面貌？

4-2 光影優先構圖法

　　顧名思義，這是影像元素分解的構圖思考，攝影有很多影像元素，光影是其中最重要的。假若無光，全體一片漆黑，什麼也看不見，即使感官全開，也是一片黑，這種情況叫「攝影休克」，或直稱攝影已死。

　　反推，光就是攝影的命，有光必有影，影因光而生，兩者相生相隨。光強影濃，光柔影弱。攝影的命和情，皆因光而起，攝影人當善用。同樣是光，只因照射方向不同，在影像上即產生不同的意義。

　　構圖上，光有順逆，也有旁射，攝影上稱它爲側光。日斜影長，是晨昏的景象，故事以情話綿綿爲多，是拍美少女和人像的好時光。日出、日落，以絢麗與詩意爲主。

　　日正當中，白光壓頂，令人不舒服，臉部圖像特徵是黑眼圈白鼻子；舞台光，從下射上，違反常態，表達恐怖。地球上，大自然唯一的光源是太陽，因而光有它的一致性，不可能順光、逆光並存。也不可能左側來光，右側同時也來光。

　　光的特性，攝影人只能順從，也永遠要記住：地球上的太陽，只有一個。最自然的光源，光影的方向性要一致，不可錯亂。當然，你也可以說：日本攝影家植田正治的作品，不是光影錯亂嗎？

　　不錯！但他幾乎是世界上最早從事「擺拍」的攝影創作者，擺拍就如同演出性拍照，所以他可以顛覆光影的一致性，而被視爲先驅。現在

又紅遍世界各國，絕不同於一般的學習者。

　　光影並非只有黑白兩種顏色，夾在兩極之間，更有無窮無盡的灰，黑白攝影的美，美在它無窮無盡的灰。任何人、任何時候，欣賞安瑟·亞當斯的黑白攝影作品，總是被他的作品感動，也許你已經忘了作品內容，卻仍留有深刻的黑白印象。因為，他拿光影作為構圖第一要素。

　　構圖不只在講點、線、面的元素，和大小對比的份量，或傳統上，依元素分布的位置，展現井字型構圖的視覺焦點，或用黃金比例讚嘆美的均衡。這論點很古典，喜歡就延用，不歡喜就捨棄。

　　拍照創作，若能慧眼識光影，在作品中給它大份量，顯現它神奇

的力量，讓觀賞者欣賞時，眼光一亮，產生最大的震撼效果，這就是構圖。構圖的原點，是安排影像元素的能力，讓它彰顯意義和美感。

　　法無定法，能震撼人心的光影，最奇妙。構圖很簡單，不要想得太複雜，只要能為美感加分，為視覺震撼產生力量，即是好構圖。有好構圖仍未必稱得上是好照片。因好照片要有許多因素共同促成，包括故事性、動感力、創新性、罕見性、意義性等等。

　　總之，光影創出的佳作，不勝枚舉，但能確實掌握和應用的，少之又少。

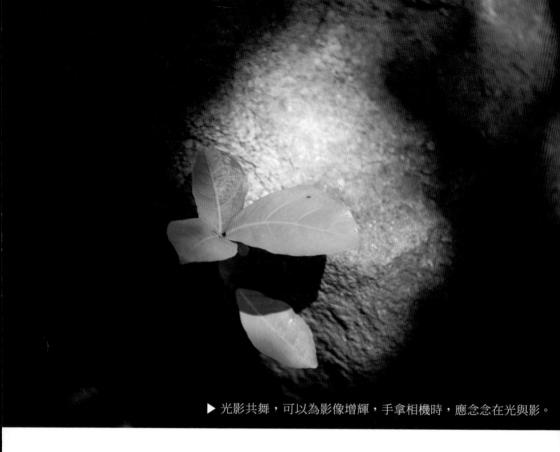

▶ 光影共舞，可以為影像增輝，手拿相機時，應念念在光與影。

 # 4-3 以色彩為元素構圖法

　　色彩是民族性元素，最適合用來做構圖，以建立神奇的視覺作品。每年靠色彩發大財的時尚業，或彩妝業，他們對色彩誘惑人心的力量最清楚，也最能掌握，既是如此，攝影人就該效法、挪用，當它是構圖的助力與元素。

　　色彩的民族性，以中、日兩國對照，就會發現許多根本不同。小小臺灣，更有自己獨特的用色法則，而且非常豐富，因我們是多民族共住的國家。中國，金、紅兩色最普遍，日本白、灰最多，臺灣以濃烈對比最凸顯，只要妥善運用，就可展現文化性的構圖。

　　人，一出生，張眼就在觀看世界，無言之教即已開始，所以人性中飽含對色彩的偏愛。用色構圖自然會帶有理直氣壯的偏愛。用色，不離渲染、誇大或內斂、縮小。廟會上做八家將臉部彩妝，就是典型的用色做構圖，值得仔細觀察，吸收應用。

　　數大就是美，是普通的應用手法；小而辣，也能出奇致勝。在臺灣，不論布袋戲或歌仔戲、原住民圖騰，均是運用強烈對比色的高手。要懂得用色彩做元素，就從認識原色開始，例如在公園裡找各種純色的花，就是很好的訓練。

　　先看純色之美，再看混色之美，如此才能在數位影像新時代，不被色彩迷惑。各種影像軟體太強了，以致顏色可以亂改，改成無厘頭的嬉

鬧，這就是誤用色彩的典型範例。作怪，可以！但要講得出道理。

　　以色彩為元素的作法，傳統上更有紅外線攝影，藉人眼不可見的長波光，拍出奇特色彩的作品，例如：樹葉的綠，對長波光特別靈敏，所以拍出來的樹，就有了白色的雪景效果，甚至蓮花、蓮葉出現了意外的紫色。利用色溫變色，令作品的顏色反轉，也很常見。

　　用色彩學構圖，大自然是人類最好的老師。想用色彩建構最傑出的作品，一定要好好親近大自然。大自然用色之妙，沒人比得過，只能效

法、模仿。紅花綠葉，好像是很普通的色彩搭配；藍天白雲也很普通；黑白搭也很普通，但無數的普通，卻孕育出神奇。

平凡中的不平凡，唯智者看得懂。攝影時，色的主角是誰？攝影者是唯一的判斷者，可獨斷獨行，也唯有大膽取用，作品才能表現他人所無的氣勢。沙丘本色是單一的聚合，但風雕出了紋路，紋路因光的照射，而鑲上各種粗細、曲折的線和光影，進而塑出色彩之美。這就是色彩元素的威力！

臺灣東北角海岸的奇岩怪石，圖案美麗，吸引一批一批攝影人，他們以色彩為元素，大玩構圖遊戲，好作品也因光影和顏色的展姿而誕生。構圖之妙，人人不相同，各個不同調，能抓穩色彩之妙就勝出。

加入吧！也許，你更傑出。

▶ 色繽紛而迷人，攝者應詳觀影像
中有畫龍點睛效果的顏色，讓作
品可以吸睛，引人矚目。

4-4 以小搏大構圖法

　　以小搏大構圖法，小是指鏡頭，大是指天地景物。小小的鏡頭，只要微微轉動，你所面對的景物，即天變地動，因而它是取景、構圖的樞紐。取景是方向性問題，構圖則是元素的安排。

　　杜月笙回憶錄中，曾說：天下沒有不可用之人，只有放錯位置的人。延伸之意，攝影上的元素，也是只要放對位置，就能發揮作用。日本昭和天皇，有次問園丁：「那是什麼草？」答：「沒有用的雜草」。天皇告訴園丁：「天下沒有名叫『雜草』的植物。」所以，天地萬物，皆是攝影元素，如何選用？如何用對，才是功夫吧！

　　既是如此，構圖的最大根本，就是鏡頭。這是很實在的思考和磨練，電腦的使用上，輸入和輸出是因果關係，所以若是輸入垃圾資料，運算出來的結果必定是垃圾。拍照用相機輸入，取來不好的影像，輸出的作品也會是不好的作品。用鏡頭構圖，境界高低，所反應的就是人的內心表現。

　　面對不理想的拍攝情境，既然無情又無物，只剩遺憾可感，那就先放下，不要強求。等之再等，境現了，被看見了，情又有了，再努力藉境找情。能不被外境所牽，拍照構圖才能自由自在。

　　用相機的觀景器，仔細觀望之後，一次快門也沒按，這是不是構圖？我覺得這是天機，完全沒有答案，但知你已了解攝影的絕竅。構圖

的目的，創造視覺的美好、意境的新穎，敢於不拍，就是置之死地，唯敢死才能勇於生。

清楚了鏡頭輕移，構圖天搖地動，依心而行，就會闖進到拍照的另一層次。拍照取景不必貪，它的意涵是「弱水三千，只取一瓢」。學構圖得先學取捨，再學影像元素安排。用鏡頭構圖，直接切斷枝枝節節，捨廢棄蕪，好的才留，以小搏大，精華盡在於此。

由小看大，芥子納須彌。小小一粒沙，內有無盡藏。憑著鏡頭不斷靠近，它的景象，就會不斷擴張，甚至將螞蟻放大成大象。藉著廣角鏡的誇張效果，讓近物現出新視覺，將微物變太虛，這才是妙。

構圖，千萬不要被點、線、面、形狀、大小、顏色、光線等因素困死。勇於挑戰未知，才是最新奇的把戲。靈活是構圖的神，出奇致勝

就是以小搏大。望遠鏡頭可以壓縮圖像，形成扎實畫面，作用跟廣角鏡頭剛好相反。它會拉近遠的景物，虛化近景，或將近景變得模糊而不礙眼。

構圖是創造新視覺的手段，而非只是切掉無用之物。攝影無定法，所吸眾，構圖能以小搏大，拍照的成就，很大成分是玩出來的，敢玩！是稀有的能力，就快樂的擁有吧！心不寂，境難覓。構圖緣於時空，無心就無緣，無緣而求，不如靜觀小大之妙。

影像元素的震撼，不以大小論結果。

▶ 抓穩視覺焦點就是構圖的核心所在。

4-5 大構圖小構圖法

　　大構圖、小構圖，是為說明而設的詞，否則構圖就是構圖，何來此種分別？大構圖所指之意，就是圖像在固定面積上，留有大量虛白，核心元素得靠這些虛，襯托美感和意義。小構圖是指圖像幾乎占滿全部畫面，少有留白，根本上已無法再做任何割捨。

　　大構圖，虛靈。但不能虛薄，虛薄即無氣勢，一張照片只有藍天、白雲，令人覺得單調乏味，無法吸睛。若圖像元素變成落霞、孤鶩，氣勢就強多了。構圖必須好元素配襯，求的不是量多。想像一下「枯藤、老樹、昏鴉，小橋、流水、人家」，那就是在空靈之外，更添了韻味。

　　大構圖需用「等待」來換，很多好照片是等出來的，常用而不自覺的人，通常是已成高手，卻不知此為構圖技巧。人人皆知「快門機會」，但快門機會之義，重點在抓住「電光石火」那一瞬間，跟企求用等待換得構圖元素的變動，有何不同？

　　大構圖的影像元素，一定要很有張力，才需用大面積的空間，供其爆炸、膨脹時，作為吸收能量的場域。唐代詩人王勃在〈滕王閣序〉末後寫著：「物換星移幾度秋。閣中帝子今何在？檻外長江『○』自流」。自流之前，空了一個字，此空之妙，就是大構圖的精髓。

　　追求構圖精彩，為的是提升影像之力與美。美又得有好質感相匹配，這是「全片幅、高像素」相機誕生的源頭。因幾千萬像素的影像，

提供了大量留白後的取捨的空間，不必再擔心因裁切而造成影像劣質化的困擾。

小構圖在「影像構成面積」內，已納進最多元素，讓拍攝的作品，不但內容豐富，而且事後毫無割捨的裁切空間。這種照片，因感光元件的像素，徹底被運用，所以有最高的品質表現。小構圖其實是攝影上的大功夫。

小構圖如何檢測？只要將所拍的原始檔案，放在電腦螢幕上，全圖完整呈現，然後在中間橫切一刀，讓圖像分成上、下，再個別檢視元素安排是否完美。通過第一關，再從上下兩張的中央，切直的一刀，影像

一分為四，四張皆佳，即證是高手所攝。

如果還要再檢視，就用原稿切兩條對角線，讓影像分成四份三角形，再考核各個三角形是否找得出缺陷。通過這些挑戰，小構圖絕對是上上之作。不斷練習大構圖、小構圖的思考，你就具備了王勃「〇」空掉一個字的奧妙了。

構圖的高手有什麼特質嗎？勉強說出個答案，就是「勇於嘗試」。拍得好，沒有祕訣，肯受挫，就有進步的養分。拍照的原則就是經歷死亡，才知生的奧妙。死亡越多次，就越接近完美，踏著失敗的例子前進，最終你就是大攝影家了。

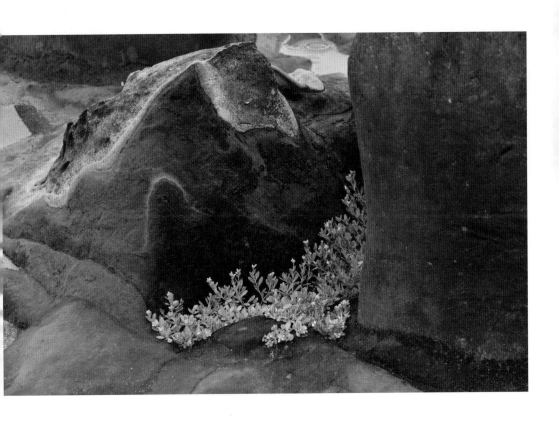

▶ 構圖已成了拍照的優先考量，所以如何安排元素的位置，
必須很明白它的作用。

 # 4-6 不按牌理構圖法

此法說來荒謬，是以破壞的態度，企圖達成建設的目的。藝術創作本來就是一條好奇的探險路，沒有勇氣顛覆舊有的固定形式，就會走在前人的老路上，創新是增加的表現方式，而非作怪性質的破壞。

構圖一般以穩定、平衡為原則，所以重視水平線、垂直線，且不容許被破壞的剛性原則。但 21 世紀以來，多少建物的「形」被顛覆了。新奇的建築外觀，找不到垂直線，也找不到水平線，卻在世界各地蓬勃競姿。攝影構圖的創新，因而倍受鼓舞。

拿相機取景，通常只有兩種方式，不是橫拍就是直拍，雖沒有條文上的禁止，但大家都依此而行。拿著相機斜拍，攝者可隨意而行。但世界上卻還沒有專門斜拍的作者，很邪門吧？難道斜拍真的是倒行逆施嗎？值得懷疑。

構圖的新嘗試，旨在解放大腦。斜拿相機，肯定就是不按牌理出牌的突破。再者利用重複曝光，亦可大大的改變構圖面貌，進而創造全新的視覺作品。若再將光圈、快門的運用也納為構圖元素，那麼就會在拼貼、挪用等現代藝術手法外，展現思考的豐富。

2020 年秋天，臺北永康街有家藝廊，有一檔曾敏雄「帶領」的攝影展，其中一位創作者，拍了瓶中花凋萎的過程。他說：將拍照條件設定好，相機架在腳架上，鮮花插在容器裡，出門時拍一下，下班回家再拍

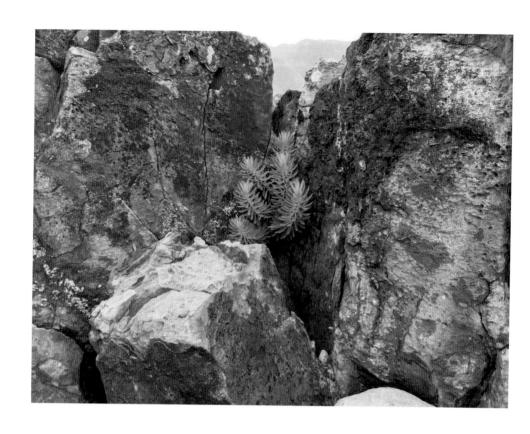

一下，睡前再拍一下，一張作品以重複曝光方式，拍它兩、三天，用時間為元素的構圖方式，令影像有了新意，也擺脫了固定形式的侷限。

　　在拍照技巧上，可將快門速度的功能分拆，一種是協助曝光，幫鏡頭完成任務。另一種以快門快、慢為界，極高速快門，用來凝固高速移動之物，例如將飛彈、火炮、飛行中的子彈等，固著在畫面上，沒有極高速快門就無法捕捉、凝固，拍鳥也有類似情形，畫面上有物無物、位置對不對、形式美不美？快門速度的妥適性，就變成是構圖的問題。

　　慢速快門可用時間累積畫面，拍攝完整的星軌，是用星星在夜空上

畫圈圈，曝光時間不花個幾小時，無法完成一張作品。拍銀姬遊夜空，也得長時間曝光。快門是新的構圖元素，無人能否認吧？

　　光圈大小，影響景深的長短，它是不是構圖的工具？對焦點的選擇，可以引起畫面根本的變動，那麼構圖工具又多了對焦點的選擇，對不對？接著曝光基準點的選定，是不是構圖工具呢？

　　經過這些剖析，大家就可了解，原來構圖以沒有原則為原則，所以能不斷創新。凡事想到規則或傳統，那攝影就死了！

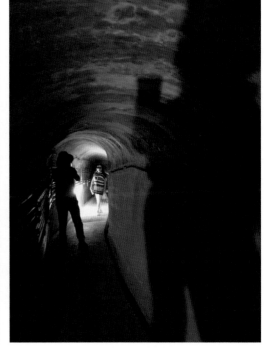

▶ 構圖不能沒有規則，但又怕被規則綁死。

4-7 斷捨離構圖取景法

　　很多人認為自己不會拍照取景構圖，因此特別優先推薦「斷捨離」的構圖方法，斷捨離是明確的減法，減去不想要的、不必要的，於是拍照的畫面，馬上可以變得清爽，而且主題突出。你拍的主角是什麼？看的人，立即明白，而且感受到美的存在，這就是功夫。

　　構圖跟美感有關，美感跟看的方法有關，簡單就是美，也是構圖的大原則。拍照不必想太多，拿取相機，看到想拍的，不要急著按快門，稍微停頓一下下，馬上開始削減內容，立即有效。

　　要削掉什麼？除了主角之外，一切皆可減。減之再減，減到主角孤零零，無人無物陪襯，變得單調乏味，再拾回一些配角、跑龍套的陪伴之物。構圖要先減再加，就大功告成，一點也不難，而且非常好玩。

　　初步，只要將這一套玩熟，玩徹底，你所拍的影像，必定清新迎人。人的毛病就是貪，貪著往內加，所以拍照時畫面變得繁雜。看的人，不清楚畫面所表達的內容，又看不到「美」，因此誤認你拍不好。

　　拍照時，攝者必定「心、眼」相連，所以眼所矚的都是重點，當重點很多時，很多就會變成不是重點，這時就返回觀照，你第一眼看的是什麼？你所看的，哪一樣，眼光停留最久？這樣比較不重要的就顯現了。要留的已很清楚，其他的就可大膽的砍了。

　　亂砍？必然無美感。因此你就得關注「背景」，背景很重要，不是

老手不會注意。它可以為畫面加分，也很容易成為畫面殺手。整張畫面都不錯，但背景上有個不相干的人，或不相應的物，甚至紀念照上的人物，頭上長了樹或電線桿或招牌。與其零亂，不如潔淨。

　　當清理畫面的功夫精進後，再進一步就要創造美感，美感是安排出來的，例如一群人共聚，拍合照時就得依高矮、衣著服飾、年歲高低，安排適當的位置，或坐或立，總之就是要讓畫面生動、活潑，有美感。

　　美感是什麼？最簡單的答案就是：在一定的時空之內，將物品安排得井然有序，簡潔又賞心悅目。住家，空間固定，雜物亂堆，所謂雜物都是花錢買的，若不肯捨，住家怎麼會舒暢？

　　舒暢，只要簡潔就達標了，但你家美不美，不在大不大，而是必須安排。安排就是物品要各得其位，色彩要相互襯托。這些道理移植到拍照的構圖，道理是相通的，怎麼有人說不會構圖呢？不會用心跟不懂安排是不一樣的，拍照時開始用心吧！

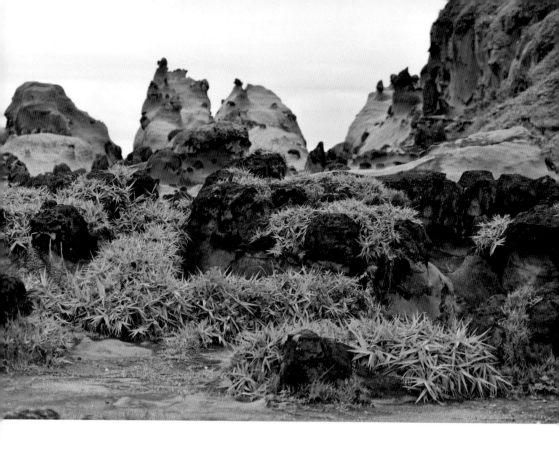

▶ 斷捨離很簡單，就是用心去做。
不要捨不得，以求畫面簡潔！

4-8 透視構圖法

　　構圖法有千萬種，但不離基本法。對平面表現的攝影作品，什麼是構圖的最基本？無非就是能創造遠近感的透視法。透視法中，最能幫照片呈現立體感的，只有一點透視，其他的透視皆幫助不大。

　　拍照最神的變化，是將立體的被攝體，拍成平面影像。然後，又要平面影像展現立體感。透視法有一點透視、兩點透視、三點透視，但與攝影最親近的只有一點透視。

　　所謂透視就是近大遠小，最後畫面深處終結於一點。例如我們站在火車軌道這一頭，眺望最遠的那一端，即發現兩條平行的鐵軌，交會於一，這就是一點透視。此法讓圖面的元素，很自然的出現距離感。

　　只要能在畫面上找到終結處，不論它有幾處，這類作品就是有了透視點，有透視感的作品，最易創出立體感。立體感的出現，除了鏡頭運用，也跟顏色表現有密切關連。色系有冷暖，冷暖因與光的色溫連結，近暖遠冷，比近冷遠暖親切，這感覺與立體透視相互影響，使作品具深不可測的奧祕。

　　立體感的表現，廣角鏡頭的應用，威力最強。廣角鏡因視角廣，又有誇張近景，壓縮遠景的特質，所以很容易創造近大遠小的影像作品。但廣角也有致命缺點，最靠鏡頭邊沿的「人、物」，常常扭曲變形。按下快門前應「慎視」，看清楚再行動，以免事後後悔。

長鏡頭因有壓縮的特性，比較不容易表現透視，但它可以利用主體清晰，背景散焦的模糊，產生視覺上的遠近，若再加上影像的明暗反差，也可以產生很好的透視感。

　　透視感的運用，目的在於創造視覺上的井然有序。透視法是為平面作品的美而存在，誰跟透視共同唱和最美？當然，作品的質感最重要。因此，就得精準選擇對焦主體，使主角的清晰度無懈可擊。

　　善控景深，使該清楚的範圍明確化，不該清楚的虛脫化，藉此傳達遠近的存在。

　　光線的照射角度，若合宜也能幫助表現。遇不對的光線，只能等待，或寧可捨棄不拍，千萬不要貪多。

　　多拍無用的作品，何益？拍照另一項功夫，叫藏拙。懂得藏拙，拍不好的作品，藏起來供自己參考就好了，千萬不要外漏。獻醜如何？唯

笨唯恨！所以要藏得妙，才能爲自己的美名加分。

　　透視感，很少人將它歸爲構圖元素，只因輕忽了它的威力，而不知透視感要有成就，就得眾星拱月。當周圍的元素，大大的成功，它在平面表現的論斷，當然就超越了平凡。

　　明星、孤月，懸於天際，如何創出透視感？拿著相機去試一試吧！

▶ 透視法在西洋的平面作品很常見，東方的山水畫則不講究。一般圖片以一點透視爲主，兩點透視比較少，其它的透視更少。

4-9 裁切補救構圖法

　　照片拍成了，但不滿意，還有救嗎？當然可以看情況來救。拍成的照片只有兩種是絕症。第一種是對焦不清楚引起的模糊，第二種是相機不穩定引起的震動性模糊。這兩類除外，其他的大多還有創造加分的機會。

　　常被說：「照片拍不好」，除了上述情況，另外就是曝光問題，進光量太多，造成照片太亮。曝光太少，又導致照片黯淡無光。其他尚有拍得太雜、太亂，不知在拍什麼，毫無主題；或拍得單調、無趣。

　　只要將這些補救回來，你也能拍出好照片。拯救曝光太差，利用現有的影像軟體，大多皆可救回七八成，甚至是九成。尤其習慣拍原始RAW檔的攝者，上下的曝光誤差，各有三級，因此想徹底失敗，很難。

　　數位影像不但相機強，影像軟體更強，所以曝光的難題，泰半已被化解。拍不清，照得模糊，都是「心急」而留下的痕跡。近年來，相機的自動對焦功能，突飛猛進，只要給它一點點時間，它絕對可以精準，無誤差的使命必達，不易失誤。

　　唯遇到透明體或反光體，只要小心應對就不會出錯。因為相機已聰明到一定的程度，所以人人會拍已不是問題。剩下所謂的拍不好、想拍好，只要稍微用心，就可輕易的解決掉那些煩人的問題。如此，基本上你已是會拍好照片的人了。

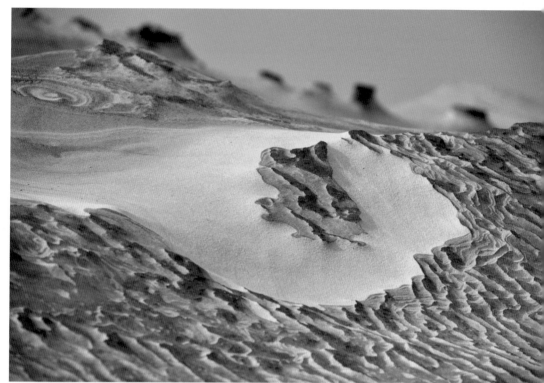

▶ 一般拍照有兩次裁切，第一次是從現實環境中裁取所要的，第二次是從已拍影像再去除不完善的部分。

雜亂的拍照現場，欲拍簡潔的照片，真的不容易。只能盡力的力求雜物去除，心有餘力不足處，就得事後用裁切的方法，將不要的部分砍掉，務必讓你所要展現的被攝體，擁有最吸睛的魅力。

　　裁切要膽大心細，膽大靠的是審美力，審美力讓你知道什麼該留、什麼該去除，照片的核心內容是什麼。這項能力並非一朝一夕可得，所以裁切照片時，要找懂得欣賞平面影像的好友，幫你當顧問，以免舉棋不定。

　　讓一張平凡的照片，蛻變成會說故事的影像，裁切有妙手回春的神效。但裁切並非只求主體展現，也得兼顧次要元素的安排。照片是已經將立體空間平面化的產物，裁切會受現實因素影響，所以必須要變才會通。

　　變通之策，第一、不要受限於畫面的長寬比例，通常相機的畫面長寬比，以 2：3，4：5，9：16 居多。要裁切就得顛覆，千萬不要受限。第二、影像不一定要長方形，裁成圓形有何不可？裁成金字塔形也無不可。只要能去蕪存菁，兼顧美感，讓照片主題充分表達，怎麼裁都可以。

4-10 影像元素安排構圖法

　　二戰結束之前，自稱不是攝影家的職業攝影家植田正治，在他的故鄉鳥取沙丘，拍了一系列「編導式」人物照片。當時根本沒有人質疑他，如此拍，違反常態，只因為他是專家，所以人人敬重。

　　近期流行的「擺拍」，脫離不了植田的想法和做法，所以影像元素安排構圖法是有傳統的。未拍之前，先做思考並準備必用道具，以便為景添色，使之成為拍出好作品的好景色。

　　這種構圖手法，極像舞台演出，都是算計好，演練過的。包括色彩、燈光、天氣等等，一切都盡可能安排。相機只是一按快門就宣布結束演出的總司令員。準備是繁雜的，但按下快門卻只須一瞬間。最原始的創作，是沒有人這樣做的，但被顛覆了，所以才叫作創新。

　　在臺灣，擺拍可分成有人物的影像和無人物的自然景象。以人物為元素的擺拍，以有劇情演出的居多，美少女或網紅照的也不少。其次才是傳統的人物照或產品照，拍攝的場域以公共空間為多。現在擺拍，大家已習以為常，不會聚眾圍觀。就連化妝、更換衣物、服飾，都有串連的設備，非常方便。商業擺拍是比較嚴謹而繁複的類型，其他就很隨興。

　　無人物為元素的擺拍，例如：拍攝野生禽鳥，會放誘餌，以減少守候的時間，致使野生動物馴化，甚至喪失謀生本能，所以不為為上。安

排攝影元素，以不妨礙為原則，即使裸女擺拍，也不例外。但故意挑戰威權，則會選在官府前擺拍裸女，圖謀製造話題，跟攝影本身無直接關連。

安排攝影元素，首先要想到意義。沒有意義的安排，叫作畫蛇添

足。意義簡單的說，是如何講故事的方式。擺拍最怕遇到時空已逝的情境。要擺拍就得做到一切如真，如此擺拍才不會破綻百出。

傳統上的元素，用在擺拍得考據，才能顯現事實。若是現代性的元素安排，則比較容易，因時空尚在存續中。擺拍要高超的想像力，才能將點線面的表現，以電腦時代的手法呈現，否則不易成功。

臺灣近年來，利用影像元素擺拍而出頭的，只有周慶輝獨領風騷。他的擺拍成本，每張創作費用多在新臺幣百萬元以上，他敢實踐夢想，也敢承受風險，所以有國際性畫廊肯代理他的作品，為他找藏家。

拍照是娛樂，也是商業活動，每個人的初發心不同，最後的結果，也就全然不一樣。影像元素安排構圖法，容易嗎？好奇心是它的根。沒好奇心者，免談此法，以免受挫。

▶ 為求影像之美，所以必須講究構圖，簡單有簡單的美，繁複有繁複的美。美當中要找得出韻律。

PhotoGr

CHAPTER 5

綜合性精進

5-1 不信所聽、不信所看、不信名家大牌

　　拍照是行動實證的修行，只能信自己，只能唯我獨尊，因而「三不主義」非常重要。三不是指不信所聽、不信所看、不信名家大牌。能如此才算開啟了學習攝影的正確之路。什麼都不信嗎？不是。你得親自去證，才明白他人的對，不一定是你的對。眾所皆知，發射火箭一定有承載物，例如人造衛星、太空船、炸彈等，它才是目的。人類上太空，靠的是燃料的推進，我們學習攝影的推進，是多聽、多看、多接觸名家，才能有力的推進。火箭的燃料結構，在完成任務時就得脫落，讓承載物達成目的。所以，努力學習之後，就要脫落所學，才能成就自己。

　　不信所聽，就是要廣聽各種知識，為攝影注入養分。聽別人講，可以吸收別人的經驗，知道他是如何成就攝影之路，藉以學習有效途徑。上課是系統性的講解，可以學得輕鬆；社會上的演講，各唱各的調，有很精彩的，但也許跟你格格不入，學習上毫無頭緒，進入比較不容易。

　　為了快速進入攝影殿堂，你可能如饑如渴，狼吞虎嚥，不辨是非的吸收，或形成混淆，一旦誤上賊船，回頭不易。既然潛在風險如此巨大，豈可不慎？預防之道，努力的聽、無所不聽，但不輕信，一定要存疑、再慎思，並以行動求證、明辨，再三質疑之後，將外界聽得的，去蕪存菁，化為自己的血肉。

▶ 廣泛參與各種藝術活動,認真去聽、去看、去親近,但都不能完全相信,
要去做、去實證,然後才相信你所相信的。

　　學的過程，一定要多看。看自己學了哪些東西，看美術館的展覽，看藝廊的個展、收藏展，管它是平面的、立體的，電子的，靜態的、動態的或是行動表演，電影更不能放過，舞蹈也是震撼人的美學，你必須樣樣充滿好奇的親近，從中挑出自己的愛，並轉化它。

　　看而不信，你才能跳脫，才能建立自己的美感，才知道美之所以為美，人人認知不同，卻同中有異，能化異為同，就是進步。不信自己所見，並非踢館找碴，而是認知的分析。藝術創作，沒有一言堂，沒有威權，人人都是獨特的。敢挑戰才能立自信。

　　攝影領域內，確實有名家，也有大牌人物，但那是他家的事。我們要尊敬、佩服，但對作品要不要讚嘆，那是你家的事，誰也管不了。親近大牌、名家，是企求站在他們的肩膀向上追尋並超越，而非要走在他們的影子裡。每個人的獨特性，是自己創造出來的，我們沒有理由妄自

菲薄。

「三不」是嚴肅的課題，只適用於「藝術創作」。一般人拍照，娛樂的成分最大，因而只要能樂在其中，即是大幸，就值得成為「好攝之友」。喜愛就會有熱，勇往直前就會發光，真正熱愛才會痴狂。

怡然自得是凡人中的不凡，藉拍照交友，藉拍照親近大自然，藉拍照幫助記憶，讓生活更豐富，就是幸福和大的收穫。三不主義於一般攝友，毫無罣礙！想成為攝影家，加倍拚吧！

5-2 相信自己，用行動印證

　　拍照、攝影一線之隔，唯深入實踐，才明白其中的分別。拍照，很隨性，只要高興就可以，拍好、拍壞，差別不大。但攝影就不同了，攝影須思考，是以相機為工具，用影像做表達。用文字表達，叫作文；用影像表達，叫攝影創作；用圖畫表達，叫繪畫。將所做的，說清楚，才能直攻核心。

　　好攝者，除了將被攝對象的表徵抓穩，更要融入自我思考，最終才能塑造出自己的風格，就藝術創作而言，自我風格才是獨特的品味。自我風格若非常獨特，又廣受喜愛，那麼作品就會贏得眾人的喝彩。

　　攝影是藉景訴情的行動，景是現成的像，但攝影並非只是記錄，不能看到什麼就拍，一定要透過思考，想一下「景」何處打動了你的心，何處激起了你的共鳴，然後融入你看的方式，並待時空、光影，各項元素皆符合你所要，再運用攝影技巧，然後按下快門，成就一張作品。

　　創作是一連串過程的相互建構，每一環節均有必須的份量，絕非只憑運氣就可達成。攝影因時空因素加上巧合，任何人均有機會意外拍到一張不錯的「美好」照片，但僅此一張之外，就很難再有第二張。攝影人則是要連續拍出好照片的作者。

　　攝影人一定要相信自己，只要你所做的一切攝影行動，經過審慎的思考，並一路走來「十分堅持」，那麼即使是曲高和寡的創作，自己內

心必然也是甜美的。攝影家、作家、藝術家均是世間人，所以不要自絕於眾人之外，創作才會遇到掌聲，否則創作路就會孤獨。

「相信自己，用行動證明」，以宣揚自己的理念，有多難？問問畫家梵谷就知道。他以畫為業，是職業畫家，但他一輩子卻只賣出一幅作品，生活則靠族親接濟，直到死後一百年，才大紅大紫。這種寂寞、艱苦的堅持，他做到了，羨慕嗎？

在學習的過程，有人善意告訴你，這樣不好、那樣不行時，你將如何對待，並持續創作呢？這有兩個層面，只要是攝影人就得堅持自己的特質，他人的意見，審慎採納。一般的拍照狂熱者，「只要我高興就好」，不必有宗旨，可隨興而為才是享受。

拍照已是全民運動，不必計較，才會高興。但若有興趣，何不多放入一些心思？讓自己所拍，比別人美一點，好一點。至於使用的工具，手機、相機皆可，不必強求，才會自在。

拍照不離真善美，人的本真最美。以本真的純潔拍照留念，幫助記憶，或用攝影創作，你就會發現攝影真是好修行。

▶ 自己說自己拍得好，不算；自己說自己拍不好，也不算。拿出作品讓大家瞧瞧，大家就會給你評價。

5-3 一定要辦個展

　　沒有開過個展，誰知道你懂不懂攝影。話說回來，辦過個展，也未必就代表懂攝影。其實，個展是個有形的門檻，畢竟要辦個展先得累積作品，然後要有展出的場地，作品還得放大輸出，輸出的專家在哪裡？如何用紙？因用紙會影響作品的表現。輸出後，要裱、要裝框，這一切都跟「知和識」相關。最後，少不了一筆不算小的費用。

　　知是知道相關的產業鏈，輸出有一才只要 30 元的店家，也有一才收 300 元的，同樣是高價格，也會因輸出者不同，而令輸出品走味，輸出者若非眼界很高，通常輸出時作者得在現場指導，才能求得滿意的輸出品，若展者也茫然無所知，下場必然很慘。

　　識就是要樣樣明瞭，辦展的事務雖然不簡單，但有軌可循。辦展，就要搞宣傳、招人氣、湊熱鬧。因此得識人，名家肯為你背書、肯為你站台，讓開幕時能風風光光。要緊的是得幫作品找個家，收藏人肯不肯掏錢，非常重要，這也是作品的人氣指標。

　　勇氣＋知識＋金錢＋人緣，缺一不可。有作品又有錢辦個展，若缺人緣，即是知與識的不足。這種事不用個展當測驗，你怎麼知道作品的評價？你怎麼知道除了創作之外，有無人緣？凡攝影人，必然會有不少照片，但這些影像是隨意拍而集成的「照片」，或是深思之後，選定「主題」，才累積出來的「作品」，兩者差別極大，但就是有很多人分

不清楚。通常第一次辦個展，大多是從自己的檔案庫中「挑作品」，因當初拍的時候，就沒定專題，只能從舊作中挑作品再訂展題。

只要肯展，就會有收穫。今之新手，就是他日老手，攝者人人歷程相同。決心辦展之後，一定要找個好顧問，遇到任何不熟悉的事，靠顧問就能找到正確的途徑，顧問只告訴你方法，執行靠自己。如此才能得到「做中學」的好處。挑選作品，要仔細審視舊作，不論資歷深淺，都得不斷思考，才能挑到與展出主題相合的作品。個展作品，通常不會少，這些作品也許張張獨立，也許相互關連，但總得一脈相承，才不會顯得雜亂。

辦個展，第一個好處是重新整理了自己的檔案；第二個好處是學到了如何組織「主題」；第三個好處是知道「善友、益友」何處找；第四個好處是觸角往外伸張，以前只顧拍照即可，辦個展則是更進階的攝影。

第五個好處是接觸了專業的輸出人，他會告訴你各種輸出相紙的特性，也會跟你分享價格和價值的差別。同一張影像，從電腦螢幕欣賞，和輸出成大幅的影像作品，視覺效果是全然不同的。紙與紙之間的呈現、比較，也有微妙的差異性，因辦展你才有機會，親近這些專家。這些專家對色彩管理，講得出他所執行的理論依據，而非單純的靠最新機器，就可勝出。

第六個好處是學習展場的選擇，好的場域，必須空間流暢，燈光完美。所謂燈光完美，必須色溫一致、又符合展者的需求，例如燈的色溫可調控，從暖光的 4000K，到冷光 6000K，可自由調配。好燈，光源不但穩定，且無紫外光，以保護作品令顏色保全無虞。展出牆面的色澤，影響布展後的整體視覺，最普遍的是白色系，但如何白？展者要說得出數據。

　　辦個展吧！可引來更多的相關思考，讓你發現自己的不足，你才會變得更謙卑。謙受益，是你空出了更多的空間，準備補自己的缺失和不足。

▶ 當軍人，沒上過戰場，
不像真軍人；拍照，沒
辦過個展，不要說你熱
愛攝影。

5-4 努力之後

　　長久以來，攝影者不知如何定位自己，靠攝影活命的人，以拍照換糧。一般人，則用拍照娛樂自己，他們從來沒想過可將作品商業化，讓作品除了內容，還有市場價格，現代社會不只要努力於自己喜愛的專業，也得不恥於認錢，才獲得財務上的自由。

　　現實上有一群喜愛拍照的，他們也想靠攝影賺些額外收入，因而會「不計價格」的接案，拍的類別也以記錄活動爲多。他們以打工的心態接案拍照，一方面固然有人情面的障礙，一方面也由於非常態性收入，所以收費低廉。

　　以攝影打工當收入，絕對比一般的打工多，因爲攝影絕對含有技術的成分，成分的濃淡，每個人都認爲自己是「專業」，所以品質參差不齊是必然的。就像學校的學生，每個人都以爲自己是好學生。打工者，只要顧主不介意；當學生的，只要老師滿意就可以了。

　　以攝影打工是好事，年輕人可藉此磨練技術，爲將來進入職業攝影奠基，可惜市面上所見，有此雄心的人，幾乎沒有，而且敬業態度可議。因爲他們所見的專業攝影，生活多很勞苦，且掙扎於貧窮線下，根本無法養家活口，難怪喜歡而不敢投入者眾。

　　想清楚了？再進來！進來之後，就要有決心留在攝影領域拚命。在臺灣，曾進來過的人很多，肯留下來的絕少，因市場養不活職業攝影

人。能留在攝影領域的，多數必須從事額外的其他工作，以貼補收入，以養活自己。

攝影接案，就像打獵，收入不穩定，除非能找到有固定薪水的相關職業，或有資格和機會到學校教書，但這種機會，也因學校不斷縮編而滅絕。攝影人真的無路可走嗎？倒也不是。求生就像創作，完全靠自己，想透了嗎？

臺灣的環境，幾乎還沒有確立「服務—付費」的觀念，所以攝影作品無法當作服務類產品，進行買賣不容易。但攝影活動卻是開銷很大的工作，買「好器材」要錢；出門外拍要交通、食宿、雜支；整理、儲存檔案，要功率強、運算快的電腦軟硬體，整個過程沒有一樣是便宜的。

辦個展賣作品，雖有收入的機會，但整個過程也是風險無限。因

你無法預知市場。創作者最好的創作態度，當然是唯我獨尊，爲理念服務，可惜遇上肚子塡不飽，就是大難題了。

自己選擇，自己負責，困境的突破，也得靠自己。所以，攝影人再也不能單線思考，拍出好作品，當然重要。能賣出去更重要。懂得賣是專業，所以攝影人要懂得找代理，協助脫困。能找到肯代理攝影作品的藝術經紀公司，靠的是作品實力。問題是有能力的畫廊肯代理嗎？你能忍受拆帳的比例嗎？

任何藝術之路都是艱困的，靠單打獨鬥，失敗率極高。攝影人，能不能聚集起來共同行銷呢？定期辦展售會，展就是爲了售。售可分成兩個區塊，一個是業餘，一個是職業，目的是促成作品流通，有流通氣場才會順，順就是美滿。

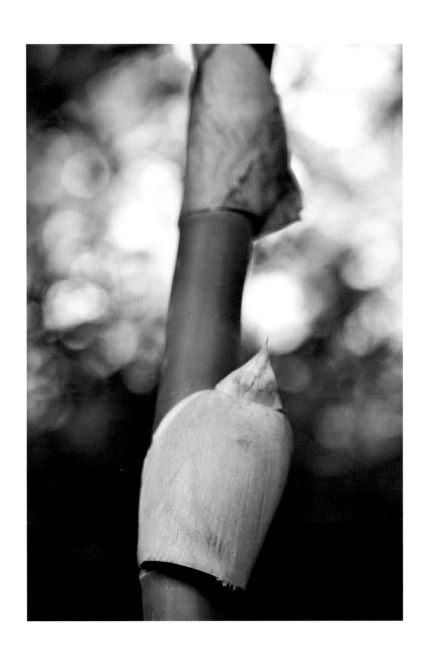

▶ 努力之後，怎麼辦？修正、調整，然後更努力！

5-5 提升眼界，邁向國際

　　攝影人的眼界，影響創作的廣度和深度，提升的捷徑叫閱讀，最直接的閱讀是讀世界攝影大師的影像作品，然後再閱讀他的訪談和著作。閱讀影像是以心印心的交流，閱讀語言、文字則是知識的充實，兩者同出一人而意義不同。

　　攝影朋友！你的腦海中，裝了幾位令你仰慕的大師？你對他們涉入影像領域的心路歷程，能如數家珍般的娓娓道來嗎？不經思考能講述他們感動你的代表作嗎？這種大師級人物，你可以輕易寫出幾個人的名字？

　　認識的大師不必多，五個就夠了。既然只有五個，你蒐集了他們幾本作品攝影集？通過這些問答，再想想自己受了他們哪些影響。是仍走在他們的影子裡，還是模仿創作之後，已經超越了他們。自問自答，保證誠實有益。

　　若什麼多不具備，那就加緊努力吧！否則只是悶頭苦幹，閉門造車，不知要航向何方，如此怎能出頭天？在臺灣四處皆有攝影大師，但誰能縱橫世界舞台？若不能，還是謙虛的繼續累積能量吧！想成為世界級的大師，虛幻只能成夢，無法變成事實。

　　世界舞台是開放的，要得到成就，得因緣俱足。臺灣不是沒有優秀的攝影家，但誰能幫你撐起一片天？國際舞台是現實的，本地企業家不

幫你，本地市場沒有收藏家助你，媒體和出版界不肯主動宣揚你的好，我們的環境中，沒有世界級的評論家，攝影人如何單打獨鬥走出一片天？

不是滅自己的威風，而是想成就自己。試問，你有可能獨闖國際藝術之都，並引起關鍵人物注意嗎？臺灣是沒有外交空間的獨立地區，藝術家沒有國家力量可依靠，也沒有品牌企業可支援，你就知道在臺灣搞藝術創作的處境。

不踏出去，如何揚威世界？自費在國際上辦巡迴展，經費需求像天文數字，所以尚未開始即知必須終止，那麼臺灣的攝影人，要如何才能跨得出去？臺灣攝影人的國際視野要如何培養？自身的語文能力要如何增強？沒有團隊助攻是必然的，所有一切都是難題，但不置之死地，又奈何？

回頭檢視，美籍日裔攝影家杉本博司，如何成為國際攝影藝術大師的？除了才華之外，有哪些因緣，才誕生了這位國際級攝影大師？他山之石，借力使力，雖然辦法是勇者闖出來的，多了解別人曾走過的艱辛，必可減輕挫折。

攝影人必須明白，不入虎穴，焉得虎子。杉本博司是目前亞洲地區身價最高的攝影藝術家，每幅作品售價都在百萬臺幣以上，你必須了解他，才能找到站在巨人肩膀上的立足點。

這是功課，我們不能假裝知道他的一切。我們也不能不清楚，還有哪些日本的攝影家已經紅遍世界舞台，了解越多，我們就得越勤奮，因山外有山，人外有人，隨隨便便哪能成為「大師」？

▶ 攝影就是不斷的累積，不斷的調整，不斷的成就自己。自己才是獨特的品牌，
一切皆得全力以赴才能有成。

Photo

攝影路上你我他——
「如何看？如何拍？」

· 叢明美 ·

6-1 眾生皆有眼

　　揹起相機走入新環境，我用肉眼尋覓挑逗心緒的主題，也許是一種氛圍，如浪洶湧、如波浮動，也許是剎那如電光石火的怦然心動，也能是光影拖磨，闌珊燈火的驀然回首。

三代同堂玫瑰花：
一束玫瑰初綻到凋零，如生命旅程的各個階段。

孔廟光影：
見證光如何將平凡的角落點石成金。

　　一絲一毫能勾動心弦的人事與物，都該被凝結在最美的時刻。星火般的感動若要燎原，必須加上身體移動的輔助，讓主題能在最精華的角度或背景襯托中完美呈現，精確地按下快門，創作屬於美的無限可能。

能拍出一張佳作，無非是對生活有所感；眾生皆有眼，眼神佇足之處卻會有生命軌跡的差異。初識不知景中意，返還已成景中人，因此能在生活中用相機擷取動人心弦、引人遐思的影像，是攝影讓我沉醉的最大誘因。

　　培養銳化感覺的方法很多，閱讀攝影家的著作、品味他們的作品、分享他們的創作理念，最好是能親自接收來自專業的第一手指導，是事

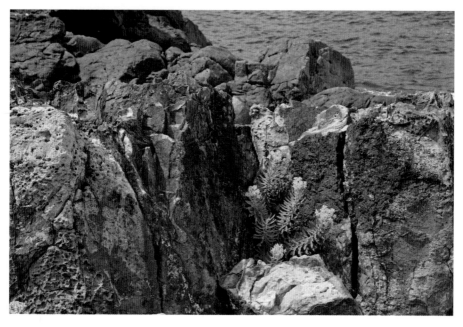

岩大戟：
海濱的岩大戟從岩縫中新生並開花，展現龍洞春天無比的生命力。

半功倍的不二法門。以下分享這四張照片是如何在拍攝當下觸動我的心弦。

一顆最普通的青椒在韋斯頓鏡頭下成爲藝術，一顆蘋果也能成爲眼中的奇蹟。四季潮汐、光陰白駒，天地萬物已矗立等待攝影人的「看見」，感動不在高階器材的運算，也非絕世美景的襯托，而是如何用肉眼、心眼去體察最細微的那一束斜射在簷上的光。

北海岸奇石：

潮起潮落，如如不動。

・葉乃靜・

6-2 攝影路上，我怎麼學習「如何看、如何拍」

　　從攝影的門外漢，到發覺自己對攝影的興趣，一路走來，我很慶幸成為胡老師的門生，感謝老師總像個哲學家，教給我們攝影的哲思；有時又像位禪師，在適當的時候給予棒喝，讓我們恍然大悟。就是這樣的教學方式，讓我們不被規則、技巧綁住，我也在每次的探索大自然時，同時探索自己，學習攝影的「看」、摸索攝影的「拍」。

　　由於不是攝影科班出身，我無法說出攝影書上常提到的「觀看或拍攝」技巧，這些技巧我也還在點滴學習中，此文，只能分享我在上述的學習脈絡下，攝影時究竟「如何看、如何拍」。

　　每次到外拍的場域，我不是急著拿起相機構圖，而是喜歡先環顧四周，深深吸口氣，讓心沉靜下來，享受一下大自然，再緩慢的讓眼睛聚焦，並移動聚焦的範圍，當焦點被美的事物吸引時，也就是看到會讓自己心裡一「震」的景，才拿起相機構圖。構圖時，會提醒自己移動腳步，或是換個角度，找到自己覺得還不錯的畫面。就這樣，在場域中，不斷的「放大」或「縮小」自己的聚焦點，選擇被攝物。

　　在攝影學習的路上，看到同行外拍攝友的作品，我也常常疑惑，「為什麼他看到了？我卻看不到？」我是學質性研究的，我明白這是觀察力不足的關係。幾次外拍經驗，讓我體會到，觀察力的培養要靠「靜

心」，讓心與場景融合，才能發現景物可能之處。我的經驗也告訴我，心情低落、心裡有事時，是拍不出好照片的。

在場域中「觀察、聚焦」的過程，彷彿在「覺知」自己的「眼」對應到的「色」（景），把注意力放在被攝物上，同時也覺知自己的感受，感受到景的吸引力，再按下快門。

以上是我對學習攝影的「看」的體會。

老師常告訴我們，要「所現如所見」。要做到此，還需要攝影技術的學習，我尚在摸索中。這一年學習的路上，啟發我很多的明美（Rosy）告訴我，初到一個地方是拍不出好照片的，因為你跟它（場景）還沒有感情。

老師也分享過，很多攝影大師要在某些地方停留一段時間，對當地有很深的認識，才拍得出好作品。我想這些都是培養「看」的能力的關鍵。我們就隨著本書中大師分享的知識，繼續在攝影路上學習「如何看、如何拍」。

6-3 我的攝影眼——
如何看、如何拍

　　對攝影眼的看法，其實與創新、創意、豐富的想像力、聯想力、敏感度等，有很大關係。面對眼前景物，從視窗中選擇畫面，挑比例選色澤。將大自然的光影、投射元素，由不同角度轉為思考方向，再擷取心中景象，拍攝出能完美詮釋自我心中所想的風格作品。

　　在每次攝影中，我常常由心情決定攝影作品的方向。我深信相由心生，在拍攝過程中，以隨意自在面對大自然，它給我什麼素材，就順勢而為，攝下山光、水色、人物，當下的靈魂和紀錄，創出情境作出氛圍。

　　我在拍攝地點會先尋找光的方向，再看景的素材。在這些條件下，做好畫面配置，將主體凸顯，掌握光影變化，和色彩組合起來，以攝得好作品。

　　一個初學者，對於攝影眼的訓練，是多看、常練，再加豐富的想像力、聯想力和敏感度，即可有很大的收穫。人的經驗、經歷，也能啟發靈感，進而把它表現在畫面上。那麼這樣的相片就會產生與別人不同之處。

　　有些人，天生即具攝影眼，對美特別敏銳。大部分的人則要靠平時勤練、常練。看到美景，先不要急著馬上按快門，而是先用眼、用心觀

2021 捷運面面觀形成你我他

察，欣賞你所看到的一切。

　　被攝體由近而遠，由大而小，由明而暗，由深而淺等，看看光，也看看影，站著、蹲著，從不同位置試著去觀察、去發現，再多運用想像力、聯想力去看這個世界。

　　任何被攝物，我會用逆光、順光、高角度、低角度，和想像力跟聯想力，啟發嶄新的靈感，進而實現在作品上。平時多閱讀各種領域的書報、雜誌，以拓展眼光，取得靈感。

　　以文學的思維融入構圖，也可獲得意想不到的效果。多看一流的畫

作和攝影作品，讓自己經常與一流作品同在，仔細觀察就是「用心」，自然而然受益。這些都是有助於攝影眼的養成。

　　一座山，別人看到的可能只是山，你能看到什麼？山上的雲和樹與光影等等細節，山就不會只是純粹的山。它有無隱喻春夏秋冬意義？還是象徵生命的新生？說一個人要有「攝影眼」，意思不是說攝影技術有多麼厲害，而是說審美素養和文化內涵有多高。「攝影眼」，簡單解釋就是用攝影的思維和視角去觀察萬事萬物。通常我們說的「觀察力」就是這個意思吧！

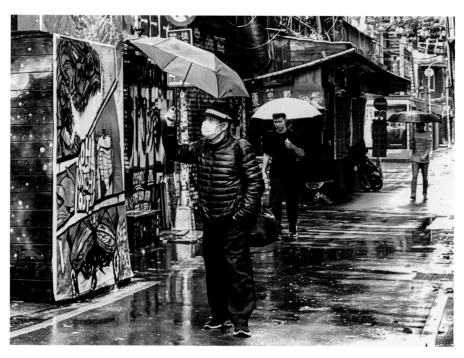

2021 西門町美國街塗鴉牆與傘下路人

2021 西門町雨中虛幻街景

2020~2021 新冠疫情風暴隔離影響人
事物的距離，錯中複雜改變世界版圖

6-4 攝影是一種修煉

·王書慧·

攝影是一種修煉，它可以培養出敏銳的觀察力，也可以讓人因專注而靜心。攝影也是獨處的最佳伴侶，如果你喜歡獨處，可以考慮一起來學習攝影喔！

與胡毓豪老師學習攝影已經一年多，同學們和老師已培養出亦師亦友的情誼。欣逢胡老師的第五本大作即將出版，本人十分榮幸受邀提供學習的作品和感想。胡老師已出版了四本攝影書，在臺灣攝影圈能夠精闢談攝影的實屬罕見。

不同於一般的攝影教學，胡老師將禪學哲理融入攝影構思之中。正如胡老師在《按下快門前的 60 項修煉》一書中所提到的——學會緩慢。「心靜才能映景，水波不興如明鏡，放緩腳步，正是拍照的第一種情。」

相機在手，心要靜，靜心而後觀景。每一張攝影作品，都是由攝者的起心動念所呈現出來的畫面。胡老師一再強調照片的故事性和主題的聚焦，運用光影的強弱，和濃淡的變化，來呈現畫面的視覺效果。

在《原色覺醒》的書中言：「邀光共歲月，創作樂無窮」。對於初學的我，倍感新鮮也更受挑戰。照片要能吸睛和感動人心，就是要有故事性。用一張照片傳述著一則故事，或是表達一種情境，取決於攝者在按下快門前的構思。

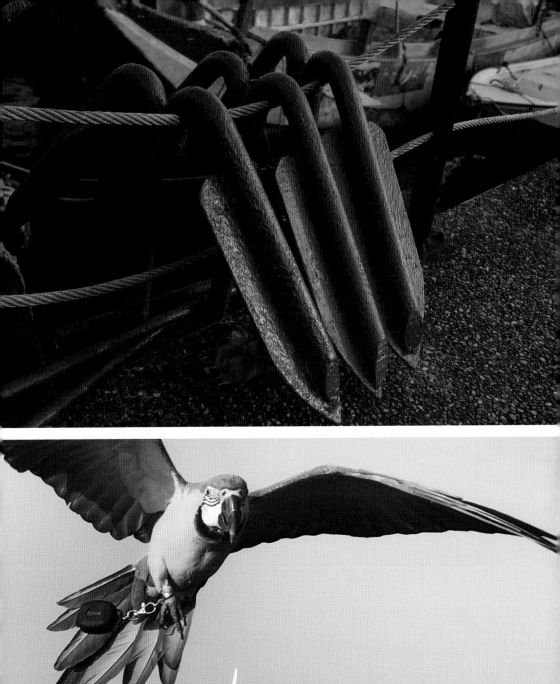

無論是山川湖泊，歷史古蹟或街頭車輛、行人……等等，處處皆可成為攝影的題材，讓攝影將瞬息萬變的畫面紀錄成為永恆。數位時代相機的操作模式改變，要摸熟它，才能順利拍照。用手機照相十分便利性，但只能用 APP 調整效果，似嫌不足，但要在相機和手機拍照做出區隔，又得經歷一段的撞牆期。

　　每次課堂上聆聽老師在檢討和同學們一起外拍後的作品，總會有不

同面相的收穫。一樣的場景因大家的觀、想與技巧運用的差異，而呈現出不同的視覺畫面。攝影藝術所詮釋出的美感，它也許沒有一套制式的標準，但好的作品應該是會讓觀看者產生共鳴的。

因此老師也總是殷殷叮嚀要同學勤於練拍，才能掌握自己的相機，進而「煉出好照片」。感謝胡老師的邀請，讓我有機會提供學習攝影的心得，並期待此書帶給讀者對於攝影不同面相的啟發。

6-5 在拍攝中體會

　　以前不會特別注意到周遭的事物，跟著胡老師上課一段時間，學會了或多或少再多看看、瞧瞧，所以平常根本不會去多看一眼的樹木，現在反而會吸引我的目光，再加上自己的職業是跟美、皮膚這方面相關，當下直覺這樹皮的不同，是否因季節交替，大樹的皮膚在鬧情緒？

　　原本只想拍拍樹幹，但並不好拍，構圖老半天，突然一個抬頭，發覺在藍天的襯托下光影巧妙變化，就構成這張照片的樣子！這樣的構

圖，自己還蠻喜歡的！

　　記得拍這張照片時的天氣，一陣風一陣雨，偶爾又出太陽，不時又來了一陣霧，像極了諺語「春天後母臉」，變化極多。在這樣的情況下，光影並不明顯，真的不是很好拍，但胡老師常常告訴我們，每一個特殊的氣候變化下，都有可能拍出好作品，雖然他通常會接著說：不要相信我說的！

　　其實我也是慢慢體會到老師的用心良苦，因為別人怎麼說都是別人的，只有自己去親身體驗過，才真正成為自己的經驗！

　　此外，我認為高度也會影響到攝影的取景構圖，當我在課堂上討論這張照片時，有同學說，他也有拍攝同樣的場景，只差沒有像我一樣蹲下去拍，但就因為當時我試著蹲下身去，這才看到眼前這幅景，這樣的

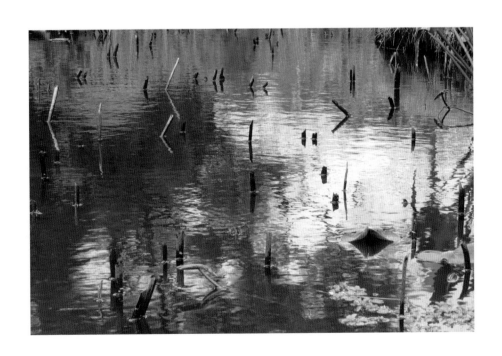

構圖，是不是真的像極了一幅油畫呢？

　　這次外拍天氣真的太好了！走在步道上兩旁樹木林立，濃蔭蓊鬱、濃蔭蔽日，讓人覺得無比幸福。

　　順著階梯一路走下去，一抬頭看到眼前樹枝的線條簡單潔淨，「好像生命擺脫了多餘瑣碎，回到本質的單純靜定。」作家蔣勳的文章內容瞬間在腦海浮現。感覺樹枝是自由的，任其伸展！在藍天白雲的襯托下，顯得格外耀眼奪目。

　　觀音草漯這地區原本的防風林被砍伐光了，因草漯沙丘屬於海岸沙丘，是由波浪、風等營力堆積而成的沙阜，外沙丘主要為風力沉積生

成，內陸沙丘植被豐富的區域則因暴潮作用生成，是罕見的地形地景。為了保護沙丘，政府只好再度規劃種植防風林，但因成效不彰，造成目前這樣的景象。

　　第一次來到草漯所見真的好荒蕪，當天天氣不錯，陽光普照，還好沒有受剛開始的不好想法左右，最後還是走上沙丘，知道這裡已經有很多人來拍攝過很棒的作品，所以真的不知道要怎麼拍出跟別人不同的照片。不過看到這沙痕很是感動，心想：沙丘荒蕪風無情，海風吹拂痕獨特，人生路上問跡留。站著拍了數張效果並不好，最後是人趴在沙丘上構圖，才創作了這張作品。

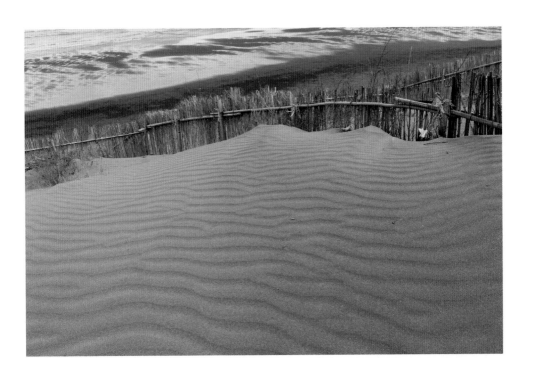

·陳則凱· 6-6 照片是攝影者傳達內心世界的媒介

　　剛剛接觸攝影，是因爲工作上的需要。想把房子拍得跟專業雜誌上的照片一樣漂亮，後來發現房子因座向關係，有些早上的光照最美，有些要晚上拍才有家的氣氛。這才了解到拍照要「擇時」。於是重新開始感受照相的思考，開始觀察知名畫作對顏色的處理，開始想著怎麼樣才能

把同樣的東西，拍出不一樣的感受。練習中，培養了對顏色的敏銳度，和從各種角度審視物體的技巧，攝影讓我對環境有了全然不同的感受。

第一張照片是在花蓮拍的，當時要上遊覽車，看到透過光線後樹葉可以像 X 光一樣，我沒有立腳架，沒有考慮到風速就按了快門，以求捕捉住當下的感覺，雖沒有完全成功，但也接近了。

第二張是在鹿港的一間舊透天拍的，在熱鬧的觀光景點中，我走進了這個黑暗的房子，我馬上被她的黑暗所深深吸引。她在跟我對話，講著她過去的風光，家族的興衰，如同一個焦慮的病患，在找尋聽得懂她所經歷的生活的人。我不知不覺中按下快門，成就了一張照片。

第三張是在龜山島的隧道裡拍的，當時我的感受是，要繼續走下去嗎？去找一片不一樣的天空，還是回頭隱忍在暫時舒適的半安全生活圈？隧道內的燈光，引我選擇繼續走下去，現實生活中，我也得選擇離開半安全生活圈，到新的環境重新開始。

第四張是我在大都會公園，練習光影、明暗的對話時，遇到一群攝影同好，正在拍辰光橋的景色。於是找人走上階梯，讓階梯與影子有對話的元素。

為攝影瘋狂，就是無時無刻不在想攝影，覺得每一個畫面都是獨一無二的，所以會不斷的拍，想紀錄眼中看到的各種景色，以呈現我的內心世界。跟大家一起外拍的日子，是我最快樂的回憶之一。

·李鳳嬌· 6-7 快門叩法門

　　春寒料峭的二月，我們從平溪線鐵路起點小站三貂嶺，經大華到平溪，進行第四次的外拍之旅。日治時期日本人因沿途溪谷奇岩、鐵道、隧道等地景，讚嘆這一段的鐵道風光為「臺灣耶馬溪」。此路段有縱谷、奇岩、壺穴、原始自然生態和瀑布群，及鐵道、隧道、礦坑遺址等，風景目不暇給，豐富且多樣，題材拍不完。其中特別吸引我的是在隧道間的穿越。當身在伸手不見五指的隧道中，剛開始或許有些恐懼和焦慮，但當不能拍照，甚至不能分心思考，只能管好腳下這一步時，心反而慢慢沉靜下來，此時縱使只是一絲微光，也能很快被我們感應接收，而朝向它前進。於是我用 SONY DSC-HX400V 類單相機以 M 模式手動對焦、快門 1/80、光圈 2.8、ISO 400、焦距 4.3mm 拍下這有點禪悟的體驗。

　　猶記得當初在幫我選攝影展照片時，胡老師第一就點名這件作品《希望》。展覽開始後，有位攝影班同學的朋友在 FB 分享說這件作品反映了她的心境。真心希望我的作品能幫助人找到方向，懷抱希望，朝向光明前進！

　　平溪線外拍，從三貂嶺出發，沿著鐵道旁小徑前進，走地下道穿越鐵路到碩仁聚落。當走下潮濕陰暗的地下道，出口的亮光吸引住我的目光，於是我按下快門，以快門 1/50、光圈 3.2、ISO80 拍下當時的感觸，

《選擇》：對比著地道的陰暗，出口處明顯透亮，有著轉折的階梯讓你可上可下，至於該上或該下，全看你要去往何方？有意思的是，在問到參觀者最喜歡哪一件作品及喜歡的原因時，有兩位朋友的女兒不約而同的表示最喜歡最有共鳴的是這張。喜歡的原因是：「因為從暗處對比亮處，感覺就像是迷途的人終於找到方向。然後，前面亮光就是希望。階梯的感覺就是把你帶往光和希望。」

胡老師說攝影老手大概沒人會拍這黑不隆咚的地道，只有我這隻菜鳥才會拍，沒想到拍起來還挺有意思。我想老師在教我：不用管別人拍不拍？怎麼拍？先問自己想拍什麼？為什麼拍？胡老師常說攝影要用作品說話！如果我的作品會說

話，我希望能把恩師印居法師的開示分享給大家：「隧道再長，都有盡頭。因為如此我們可以知道，出口就在不遠處。在哪裡並不重要，重要的是你是否（已）朝向光明在前進。」

春雨綿綿的陽明山，遊客稀稀落落。風雨無阻的好攝之徒，盡情捕捉心中的唯美鏡頭，拍下這張《雨中花》。白居易〈長恨歌〉有「梨花一枝春帶雨」一句，寫的是女子流淚時嬌弱淒美的姿容，但是眼前水珠晶瑩的雨中櫻在我眼中卻是堅強、勇敢、自在、自信的象徵。

生命各自美麗，不勞比較競爭，非關毀譽稱譏，自性本具圓滿。這是我在綿綿春雨的陽明山，拍著雨中的櫻花，內心深深的感動。

使用相機 / 鏡頭 SONY DSC-HX400V 類單以手動對焦模式，快門 1/1250、光圈 3.5、ISO 400、焦距 12mm。大自然如此美麗！天光雲影，夕彩霞光，疾風勁草，怪石嶙峋。美，它就在那裡。等待你發現！看得到的人，得之；看不到，只能扼腕緣慳一面。

胡毓豪老師的《在光影中看見美》書中說：「攝影的眼力，必須靠

自己不斷增強，才能發現別人未見的美妙，拍出更好的作品。」十五個月的攝影學習，確實體會到這一點。但美的定義，因人而異。怎樣拍出美而獨特的作品？

　　「技術不是絕對，心靈才是法寶」，胡老師這句話指引著我，也鼓舞著我！於是，在仲夏小暑日的午後，從天梯下到瑞芳大粗坑古聚落步道，我恣意欣賞沿途美景，並努力用我慢慢熟悉的設備（Nikon D300 相機、AF-S DX NIKKOR 35mm F/1.8G 定焦鏡頭）和學到的一點點技術（快門 1/100、光圈 5.6、ISO 200、焦距 35mm），捕捉到這張令我感動的畫面，《葉之供養》：兩片葉子，雖已傷痕累累，猶堅持青翠。一線蜘蛛絲為橋，方便蟲蟲來食。肉身供養的啟示，這般簡潔明了、美麗動人。

　　我屏師的同學吳世民賞圖興懷輯詞一首：「荒山演義無盡藏，一心游觀萬象章，靄靄窮林空湛寂，零零殘葉落風霜」。但願自己有一天能如吳同學所說：「單眼湛天眼，快門叩法門，境象顯心相，聚焦契心交。」

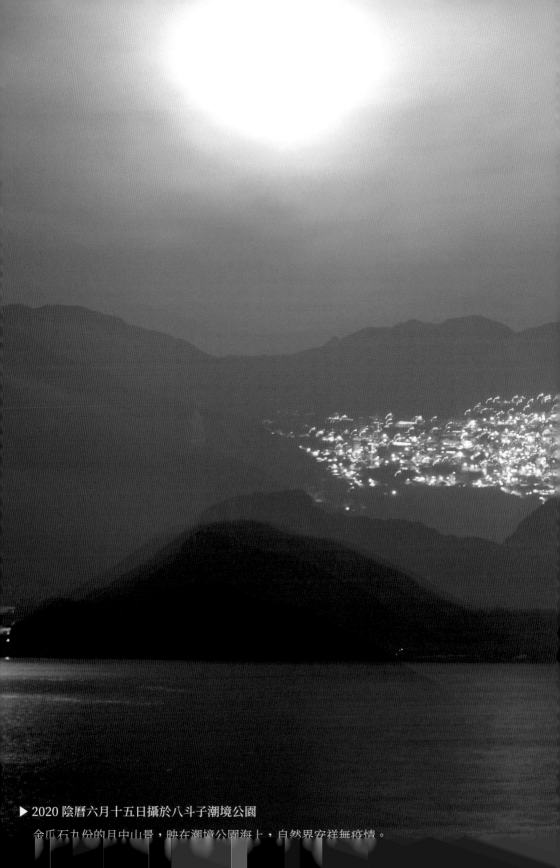

▶ 2020 陰曆六月十五日攝於八斗子潮境公園

金瓜石九份的月中山景，映在潮境公園海上，自然界安祥無疫情。

攝影・哲思・禪機——

胡毓豪攝影時，怎麼看、怎麼想、怎麼拍

人間天堂

　　月圓之夜，隻身再現浮潛海堤，獨身、沉思，景才能注入哲思，加上抽象。作品的誕生，唯心問。

　　拍月亮已近四年，就以此做休止吧！天堂何處在？就在人間風塵處。我們總以爲天堂距人間很遠，其實天堂就在心中。青山綠水語綿綿，幾人曾細聽？

　　月亮出現的角度，時時不同，唯獨六月月圓時，它會出現在金瓜石、九份的山後。月亮孤懸，不美；雲層太厚，山體漆黑，不美。適時、適地最美！

　　攝影，除了技與心，更要天時、地利，只要老天不允許，你就得等待，等是攝影人必備的功。古人說的慢工細活，若不領略，拍照難上難，且庸俗。

　　山區的燈光，曾紙醉金迷，淘金潮中，誰知天堂在此燈火明亮處。青山有光，海面有映，漁舟留痕，莫問天堂何在，人間即是此境。

生之道（1）

　　看之道，對我來說已是一項綜合能力，已具的缺點，改之不易；已有的優點正待發揚。趁著辦個展，同時又出書，於是用這些作品說說：「我的拍照心路歷程」。以闡述本書的宗旨：「鏡頭的力量」。

　　會走上創作和書寫，也是因緣促成的。我攝影的強項，應是新聞攝影，但很早就離開報紙，轉到很重視攝影圖像的時報周刊，當年的娛樂性綜合雜誌，它是大大一本的霸主，不但尺寸大，又是全彩，頁數也多，是外界很稱羨的「美女」刊物。

　　近年，同輩的攝影人，掀起一股風潮，回顧昔日的「時代痕跡」，在各個角落發光發熱。有人問我：怎不拿舊照出來曬一曬（賽一賽）？第一、我沒有留存自己所拍的採訪照。第二、當年沒有在工作之外，努力耕耘自己的「專題」。

　　既是如此，於是將自己的經驗用文字，出版了四本攝影書。並開始創作，拍攝自己的專題，我在東京寫真專門學校，專攻的是藝術創作，指導老師是森山大道和、深瀨昌久。森山現已揚名，深瀨可能大家比較不熟，他曾拍遍世界各地的烏鴉群聚區域，非常傑出。

　　我是在六十歲之後，才逐漸轉入創作的行列，但我的看之道是在報紙工作期間成熟的。媒體的看之道，是看事件，依著事件的人、事、物、時間和地點而發展。創作則是依著自己的心而攝，是藉景而言心，多了哲思，也多了品質的要求。

看之道，是拍攝的根本，卻被大家忽略。拍照按快門之後，就是結果的宣判，若缺了審視、觀察、研判的過程，用法院的講法，就是未審先判，判刑是決定別人的生死、名譽或人身自由。拍照！則是一按成定局的動作，作品的好壞，依自己的用心程度決定。「會不會拍」的封號也是自己給自己的。

　　要成為會拍的人，就要好好的觀，好好的看，再仔細的拍。出海河口處，淡水、鹽水混雜，是不好生存的地方，但也有很多物種在此「競生」，生存本身就是競技，就是永不放棄，這是大自然要教給我們的智慧。問題是你怎麼想？怎麼看？

生之道(2)

　　天地間皆是拍照的題材，如何看？如何拍？全由拿相機的人決定。拍得好或不好，也是自己負責。有人愛說「自己很會拍」，我說：自己說的不算，要等別人說了才算是好，最好由藝評人公開指認更好。

　　人，要有自信心，並且懂得謙虛，才能快速進步。雖說拍照是娛樂，但我更認同此藝為修行。要精進，才算是愛攝人，否則大家年年手法一樣，眼界一樣，思想沒有進步，那豈不是歲月虛度，太對不起自己了嗎？自我要求最難，卻是最必需的靈丹。

　　此作品，攝於路邊，它很明顯是人工培植的。不論如何，它正奮起全部生命之力，堅忍的活於馬路邊上，忍受著汽車廢氣，和無止盡的噪音。可是，它不受不良環境的宰制，正為綻放花朵而拚命。

　　生之禮讚，依著老天所給的密碼，依序進行，所以花開自開，不為人而開。遵守本分是所有生命的天責，但事實上，人類已將簡約純樸，化為繁雜，生之道也因此有了大變化。為表達這種不自然，我將本該拍得清晰的影像，呈現成模糊狀，卻又不失本來面貌，這就活了攝影技術的軌則。

　　如此手法，早期歐洲攝影家 Julia Margaret Cameron（1815–1879）是先驅，且專用於拍攝人像，她認為如此的柔焦，才能將人的精神面呈現，拍得太清楚，反而不是人的真面目。聽來好像很有道理，後來的柔焦攝影也因她而誕生。柔焦照片有人喜愛，可惜無法持續並普及，但也

不至於消失。理想和現實必須共鳴，存在才能長長久久。

　　路邊百合花的啟示，教人不必擔憂環境不好，要活得自在。2020 人類受疫情蹂躪，幸而這不是史上第一次，相信也不會是最後一次。現今人類的生活方式，已遠離自然，考驗才會顯得比較嚴苛。地球人類，現已一體共活，病毒在傳播上，因而取得了空前優勢。靜止和緩慢，可以阻斷病毒利用人類而快速移動，可惜人類已回不到從前。

　　現代人使用數位相機，尚可回到前輩攝影家的拍攝手法，但絕大多數的情境，則是一去不復返，這就是法無定法。佛說：八萬四千法門，各取所需，而萬法歸於一宗。

一宗就是真理所在之處，拍照的一宗就是攝得自身內在的真善美。我拍此作，使用的手法不是對焦上的故意錯失，而是將鏡頭的最短拍攝距離，超極限逼用，令其無法準確對焦。

　　照相機現在都有很好的自動對焦功能，靜物攝影要它錯失對焦，還真的不容易辦到。除非將相機架在三腳架上，對焦完成後，要按快門時再故意移動對焦環。最好的方式是放棄自動對焦，改成手動模式，在腳架上看清楚之後再拍，以免失焦太多，反而失去預想中的美。要拍成不清楚中的清楚，是心靈之妙，唯妙才要自證。

　　生之道，是因疫情而發想，並拍了一系列專題，但作品都沒有直接的疫情照片，反而是用堅強的生存意志，去彰顯生命的本質。人類常因聰明反被聰明誤，所以自古以來，人類從未發展出美好的制度，反而是宗教的博愛，贏得許多人的信賴。

　　拍照要訓練的，就是內心的真、善、美，以此為根，將人的貪欲限制在一個框框內。框就是邊界，任何影像元素逸出界外，即喪失作用，令人知止。一位攝友說：拿著相機出去找景，就可忘憂解愁。只要專心於美善的追求，真的本質就會發揮大作用，人只要將心縮小，幸福度就能提升，這種教化最可止亂，可惜學校、社會皆沒有教。

　　拍照要好玩才能持久，好玩的事要找好友一起參與，這樣才能彼此共勉，又可互換經驗和心得。人生路上，益友、善知識不怕多，損友則是愈少愈好。何者為好？何者不好？善用心，即可明。拍照理同！

生之道(3)

　　藉拍照，想人生。生之道應該很簡單，怎麼今日之生，人人喊難，到底哪個環節出了問題？植物立於地，就鎖定存活方式，它不是全然不動，而是緩緩的成長，並依風和陽光的指示，在不知不覺中轉向。

　　動物太聰明了，經常靈動，卻未必活得比其它生物幸福。人，更受七情六欲牽絆，而產生種種痛苦。難怪大攝影家杉本博司會說：若有來生，願成為一棵深山內的樹。此生既然是人，就有既定的功課要修，於是我也開始向大自然看齊。

　　做一個及格的攝影創作者，首先，我得精打細算，以攝影為業，量入為出才是上策。所以，拍照不遠行最合宜。陽明山國家公園離市區不遠，又有公車可達，四季皆可拍，很適合省吃儉用者悠遊取材。

　　竹子湖的春天，先有繡球花，繼之又有海芋，當然名震邇邇的還有陽明山櫻花，只因曾住日本，所以國內的櫻花名所，引不起我拍攝的欲念。拍花，不是容易的事，斷捨離太多即成單調，取景範圍稍大，又變得繁雜。只有不拍！最可藏拙。但永遠不拍嗎？很難。

　　去看海芋，是陪同好習作，往往他們拍得比我更好，令人驚歎！等待期間，我也拿著超廣角鏡找景，希望能拍到跟大眾不同視角的作品。任何地方，只要用心，就可察覺到微妙的景。當我蹲至最低，比花更低，就看到了花昂首向天的氣魄。以人的高度俯看，花只是花，並無了不起之處。

　　原來換個位置，處境不同後，你的感覺和想法就會跟著變。凡人成為高官，或許變得傲慢，變為富貴人家，也許就忘了貧病、哀戚。大家多一點同理心，貧富就有溝通的橋梁，富者能安於富，貧者能安於貧，大家怡然，人間就像天堂。

　　海芋造形簡單而美，白色象徵不染的純潔，朵朵向天，顯示樂觀積極。我就用這一角度試著拍出我的感覺。拍照的過程，通常是先努力找景，再設法彰顯所要傳達的主旨。海芋默默挺立，攝者有充分的時間調

控相機，檢視測光和對焦，這種慢拍，跟街拍的快，全然不同。

以低角度向上拍攝，測光容易受天光干擾，致使海芋的白，因曝光不足而變黑。花季上陽明山，最怕的是交通滯塞，不論哪一天，不論哪種天氣，人潮總是那麼多。想通了，就早早上山，分次而行，每次只走那小小區塊，輕鬆又愉快。

攝影，慢遊最恰當。玩，要懂得自己的需求，才能盡興。一般的攝影者，遇到天色和花體融合的情境，往往受困於測光，調和是技術上的考驗。然後是對焦點的選擇，會有景深的考量，除此之外，大概就沒有什麼挑戰了，偶爾拍拍花，其實蠻好玩的。

到竹子湖最可笑的事，是吃野菜和土雞以及地瓜，我總認為那是來自批發市場，陽明山上哪來的養雞場？菜園仔也許有，大量供應恐無以為繼。然而，只要大家吃得高興，又何妨？就像學拍照，只要學得快樂就好，又不是人人想成為攝影家。

攝者，因仍住於凡塵，不能完全自由自在，只能趁假日出遊，陪著人擠人。所以，拍照挑地點，以避人潮，也是智的修煉。拍照跟苦行僧的日常沒兩樣，就是天天做，時時檢討，經常修正，屢敗屢戰，愈挫愈勇，終有機會累積成一世武功。

拍不好？就是失敗的次數不夠多。失敗一定要檢討、改進，大家都是這樣子一路成長。一再用同樣的模式去拍，而冀望能冒出好成果，那根本是不可能的。我不擅於拍花、拍鳥，就是因趣不在此，未投入心力所致。

了解而避開，也是學習方式的一種。選擇自己所愛的題材，然後瘋狂的投入，這種學習模式最易有善義果。喜愛就不會累，是我的名言，你相信嗎？

生之道(4)

　　瀑布底下安穩的巨石，是那棵植物能生的屏障，有形而易見；人，能生的屏障是道，道無形而隱。攝影之道也是隱性的，同樣具大作用。我拿相機過生活，悠遊了一輩子，臨老不藏私，所以如是表白。

　　瀑布水急、衝力大，連水中魚也要避其鋒，但只要找到對的立足點，人間到處是天堂。由此作品就可推知：「方法對，結果才會對」。方法對，是所有事的根本，就像疫情雖然可怕，但只要很謹慎，必能降威脅。

　　攝影是在訓練我們，採取將事做對的方法。人類自稱是萬物之靈，但面對不合理的事，卻少有改正。例如：人的一輩子，健康最重要，可惜大部分「有為者」，多是年輕的時候，捨命用健康換財富；屆老，再用財富換健康。明明知道方法有誤，卻改不過來。

　　就像有些人，拍照拍不好，但要他改正自己的拍照模式，卻也是改不過來，這是心態和習性的問題。我以作品，表達所思、所見，用相機言事、說情、敘理，讓照片啟發人們思考，促使人人愈變愈好。一般人拍照，練習的是當機立斷，而不是經營畫面之美，能斷自然能謀，能謀照片自然越拍越好。

　　瀑布底下的勇者，為何能生？有屏障故。人的生存屏障是什麼？修道人說：道中有衣食。所以，淨化人的生活態度，讓心內充滿和樂，將私欲降至最低，人的光輝自然浮現，生存也就越有保障。

　　我們知道：立足困難的地方，生存不易。慶幸的是——處處有絕處逢生的機會，只要機會存在，就會有幸運的事情發生。圓覺瀑布下的岩邊草，教我們要珍惜機會，生命就會有路。人，追尋成功，失敗，十有八九，所以失敗多是常態。儘管戰戰兢兢努力，才能換得生存的權力，但也得謀求承受打擊的耐力，才不會被連根拔起。

　　我們觀察萬物，為的就是了解常態，而不要被例外迷惑。任何人拍照皆是失敗的多，所以不應奢求一張照片勝過千言萬語，而要先求簡明，簡才易懂、好行。好行就能累積，一般性的拍照，只要能做到「斷捨離」的妙，即可輕易拍出好照片。拍攝能樂在其中最好玩，然後是有目的性的拍，最高境界才是藉此修道，了脫道理。

　　手上有相機，心中無道理，無道理就是我持續拍照的道理。這是有道，還是無道？其實都已不重要了！因我已徜徉其中很久了。

風的痕跡

　　東北季風慢慢退去，它就迫不及待的伸展筋骨，希望握住每一分每一秒珍貴的時光。

　　沙灘植物生長不易，只有堅強的勇者，才敢於此與惡劣環境展開搏鬥。我不認識它，但我敬佩它，只因它的生長意志，無畏海風帶鹽，土壤無土。沙石遍布的石門老梅，我來不是為拍綠石槽，此地的各類岩石景況，不分日夜潮汐與季節，幾乎已被風景攝影家莊明景拍遍了，並出版了攝影集。所以，我來只是探尋別的拍攝可能。

　　拍照，有個人的手法、看法、想法，各自形成風格，絕不可能拍出一樣的作品。可是誰能全然相異？同為攝影人，在同一地域行走，就是在尋思如何攝得跟他人不一樣。前幾年秋天，我於此的海岸餐廳，從早晨坐到黃昏，又坐到夜晚，餐廳打烊時，店主人說：店外有椅子可坐，並祝攝者好運。

　　夜，越來越深，風也越吹越冷，此刻我才邁向海灘，架起三腳，安好相機，準備做「長時間曝光」。微光拍攝，我的拍照方法是將 ISO 調到 3200，將光圈開到 2.8，再測一下拍攝所需時間，然後倒回來推算。

　　ISO 從 3200 降至 100，光圈從 2.8 縮到 22，曝光時間則按變動因數依倍數提升，例如：1 秒變 2 秒、2 秒變 4 秒、再變 8 秒、16 秒、32 秒……，假若最後算出需曝 30 分鐘，先拍一張，然後檢視，拍之前最好把相機的除雜訊功能關掉，才能快速在小螢幕上做檢視。否則拍 30

分鐘，也得等將近 30 分鐘才能看到影像。除非你的曝光很精準或多帶一臺相機去，不然就要有一個晚上只拍一張照片的心理準備。

拍照，有時候很孤獨，就像海灘上孤單長著的藤蔓。但內心則平靜又舒服，沒有雜念的等著，找尋著自己的目標，祈望這樣的努力，能出現好結果。攝影者每次出征，並非一定會拍到好作品，但無論如何，他總是全力以赴。海灘上的孤藤，不也是一樣嗎？生命的精彩，不在於最後的結果，過程中的付出，才能激放出榮光。

拍照拍不好，最該反問的是自己，即使僅僅是興趣，只是拍好玩的，也應該要拍出精彩。只要態度正確，精益求精就會是應該的。拍照最大的報償，是精神上的收穫，只要你拍得好，就會贏得掌聲。職業工作者，則可贏得好收入。用收入養命，攝影人才能繼續走在攝影的路上。大家都認為純粹靠攝影當職業很難活命，但我已在這條路上走了將近一輩子，就像沙灘上的孤藤，無懼強風留痕。

年輕的時候，有人告訴我「攝影之路」該怎麼走，他說：初期要認真的學，再來就是努力的拍，累積名聲之後，也要累積資糧，才能養家活口。繼之，壯年已逝，就要降低為收入而拍的工作，開始創作自己的作品，那才是你前半段人生提煉的結晶。

結晶是好是壞？要開始有計畫的辦展，接受眾人的評價。屆老，體能漸衰，就要積極書寫，廣赴各地演講，將經驗傳承，造福好攝後輩。攝，要持恆才能見果，它沒有職業或業餘之分。攝要修成正果，就得有創意。就如同我得避開莊明景的榮光，我不能走在他榮光之外的影子裡。

1953 年出生的我，將生命的春夏秋冬，各以 20 年為期分段計算，入冬已有八年，可以再努力於攝影的日子，絕不再多。所以，我在人生

旅程中，只能再增加講學的項目。授課方式就像古代的私塾，不求人數多，來者只要肯學、肯練，就「有教無『累』」的每周相聚，一次室內，一次室外。外拍和檢討作品交互進行，外拍是眾人出現在同一時空，檢討是看到眾人的攝影眼彼此不一樣，技術問題則是有問必答。

　　若愛攝影，你會怎樣為自己的一生定位？

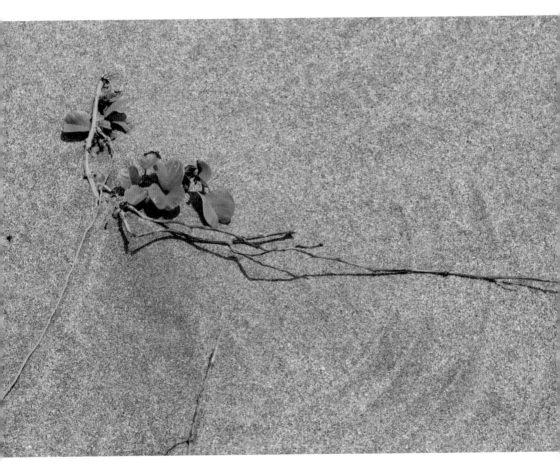

▶ 老梅的海岸沙灘，只有最認命的植物，在此對抗鹽份和強風，而活得自在。

生之道 (5)

澎湖是迷人的海島，有很多小島，更有無人居住的無人島。到澎湖創作看中的是菊島的特殊地理景觀。創作不是觀光旅遊，行程宜慢不宜快，而且最好每次能有七天的時間停留，再依春夏秋冬四季來訪，才能更深了解它的風土民情。

攝影之旅，最好避開人多的旺季，如果你的創作跟遊客有關，當然是例外。自從開始創作，我就以大自然為師，拋開攝影記者以人為本的關照。現代人的主觀很強，也很固執，我認為只有棄此，才能專心做人。

做人，其實很簡單，吃三餐，睡一床，天生地養本就如此。可惜，人類自己把它變複雜了，貪是其中的大害。人，起了貪，可以用最卑鄙的手段妄為，不像大自然那般自在，所以我捨人而親近大自然。

小山丘，在望安。望安！望你平安。地景告訴我，它是貧寂寥寞之地，卻有旺盛的野草在此立命，彼此之間各自生，各自長，沒有商業上「利潤極大化」、「贏家通吃」的惡劣競爭。

一幅畫面平實的作品，它沒有驚豔的色彩，卻有令人深思的元素。凡是風吹不走的，雨刮不掉的，剩下來的少少泥渣，就是大家的養分，裸露的岩石，今日雖不長物，但千萬年後，它就無法改變了。

成住壞空，是無情世界的鐵則；有情世界，也有生老病死的宿命。人常論輸贏，但有誰是長勝者？大家只不過都是到此一遊而已。何必固執？何必利欲薰心？老天給的功課，人人不一樣，動物、植物也各有不

一樣的命。「天威難測,命難知」,學會認命才是大解脫。

　　認命就是自己放過自己,很簡單嗎?就像拍照,誰不想拍好、拍美,但卻常常有知道而難做到的遺憾。人間誰不想富貴?誰不想五福臨門?「盡人事,聽天命」琅琅上口,眞道理,誰懂?去望安,爲的是拍海灣月升,結果拍得的是野草地。

　　寄望中的中秋月哪裡去了?給濃雲、大雨、強風沒收了,認命吧!失去那個,給你這個,是賺是賠?就像事業垮了,卻意外得到自由和健康,哪一種比較好?心安就好。

濱刺麥

　　濱刺麥攝於澎湖望安，望安是澎湖的離島，名氣很旺，不輸七美，都是值得探訪之地。來此眞正目的是拍中秋月，但遇到狂雨不歇的黑夜，月亮直到深夜才現身，月兒高掛，已無法拍入地景作爲陪襯。所以，我攝得了黑暗中的海景。隔晨，又在海邊撿到「濱刺麥」的圖像，繼之發現岩石上生生不息的野蚵。

　　完全的意外，造就一趟豐收的攝影之旅。能有此幸運，是報導攝影家謝三泰的介紹，讓我住對了好地方，民宿主人是他的好友。攝得濱刺麥之後，才知到臺灣許多海地沙灘，也有它的蹤影。濱刺麥是海灘沙地的定沙功臣，它生於臨海第一線，比馬鞍藤更勇敢的親近海水，當它成熟時，種子就被包在狀如刺針般的長腳軸心，等待風揚。

　　它身輕卻不能飛，以防墜海，滅了種子的生機，圓滾滾的軸球，因風而滾動，遇障礙或水即止，幸運的就發芽、定居，根部能與沙共融而榮，此種繁衍，奪天地之妙。攝者不是在旅行，旅行一定會有吃喝玩樂，但是拍照的人，就是藉攝影取材而移動，一切全都是爲了看，能看得究竟，就能拍出個人風格的作品。

　　假若你是不會看的人，那你就是不會拍的人，不會拍，怎能產生好照片？有人認爲：我又不想成爲攝影家，何必如此嚴肅的看待攝影。沒錯，絕大部好攝之友，皆不會想靠攝而活。但問一問寫書法的人，他會告訴您，寫字只是在練「靜」，並不是想成爲書法家。練！才是我們人

生的大課題。

　　我若不是在練看，怎會因攝得一片濱刺麥的作品，就滿足了很久。我常去看海，若不是帶著相機，我怎麼會想到海水一進一退韻律。若能轉換成股市一漲一跌的韻律，豈不財源滾滾？同樣看海，因情境不同，我又悟得「磨合」的美妙，世事誰能爭勝而長保？清朝是中國版圖僅次於元朝的年代，這兩個朝代均是異族當權主政，但漢人亡了嗎？他反而是藉殼融入新元素，亡國也成了練的過程。

　　我無法說怎麼拍攝才好，但我主張大家來學攝影。人，不能沒有目標和寄託而活著，沒有目標，人會活得很虛幻。沒有寄託，人會枯萎。我們可以沒有實際上的朋友，也可以與道為友。道，很多記載在書本上，現世也有很多影音出版，透過網路，道友隨傳隨到，經一事長一智，你就會悟得德不孤必有鄰。

　　攝影也是修煉的工具，只要肯練，就會在不知不覺中變成「很會拍照的人」，快快加入此行列，尋得幸福將從此開始。到澎湖拍月亮，卻意外撞見濱刺麥，黑夜海景，和地表只是薄薄一層的作品，收穫真的很豐富，也很意外。計畫趕不上變化，人生就是如此，誰還敢說自己是萬能？拍照呀！拍照，你教會我很多的智慧，讓天地一野人也知頂天立地好。

　　濱刺麥的處境，以凡人的眼光衡量，真貧乏又困苦。但它有苦不受，反倒享有自由自在。《魯賓遜漂流記》描寫困守孤島，自力更生求活之樂。攝影人藉著不斷移動，也有許多發現之樂，拍照拍到最後階段，已非取景之樂，而是變成了隨喜之樂，用景迴響意境。意境是什麼？我也說不清楚。

　　人生是什麼？反而比較有語彙。人生是哭著來，但絕對要「笑」著回去，這樣才算是豐富的單行道之旅。

▶ 濱刺麥成熟的季節，種子擺好陣勢，靜待一陣風以擴展版圖，人利用它安定流沙。

山草堅韌

　　山上的天氣，變化劇烈，不同於平地，景色也就迥異。一日數變並不稀罕，要找回肉體生命的能量，去山上找最容易有答案。古之隱士，縱情山林，棄錦衣，損佳餚，在此安享天福，令人羨慕，想擁有非易事，似乎只有智者獨自有。

　　在山上，任何生命皆與天地同在，不像籠內禽，易飽足，卻是主人的玩物。城內的花園植栽，路旁樹木，皆少土而多化肥，表面粗壯，卻無生命光華，萬一葉茂枝繁，就招來截枝，人間事業，也是伴君如伴虎，只有山上，一切自在。

　　到武陵，去福壽，人潮賞花，爭逐人工美境，而非前來讚嘆山林。我帶著相機，避開熱門，一心找尋殘留的天然，希望發現經諸多考驗，而存活下來的桀驚景象。可是，那很稀有。人，很聰明，是萬物之靈。但貪嗔癡，毀掉了我們很多幸福，即使偶然的純淨，令人發覺物質之外，更有本真之美，但靈光一閃，馬上又被業力牽走。

　　在人稀僻靜的小路上，我欣喜於未被建設的原始，只有這樣的地方，比較純真，適於慢拍。拍，始於觀看好作品，好作品具好質感，有好構圖、好光影、好顏色、好層次。這些多是從自然界中移植、挪用，拍照就是在學習如何看，和如何從雜亂中取美景的功夫。當美景被世俗化，攝影人要自覺的跳脫，不要像吃泡麵，味道雖好，但各家幾乎一樣。

▼ 霜風雨露，山草仍堅且美，意志決定生命的韌度。

莫內的畫作，爲何脫穎而出？有價值又價高，價值是存在感，不因時間而被淘汰；價高，因有錢人認爲值得收藏，因作品稀少，所以價貴。何況他是第一個將陽光之美，呈現於畫布的畫家。梵谷的作品，也是天價，因爲他是第一位看見光在宇宙中扭曲前進，並將此現象畫於作品上。所以，拍照的創作也要尋求「原創性」。

　　「所見」是觀察的第一步，「能看」是屬於心的活動，心無形而善變，透過訓練、自覺，就可以做基礎培養，要更精進，就得具有悟性。悟性是什麼？能看見虛無，並將它有形化，抽象畫就是這種道理。攝影也有人專拍抽象，只可惜知其心者稀，有時作者自己也講不清，就亂了倫理，殊爲可惜。

　　看的層次，人人不同，也各有偏好，因此藝的世界十分繽紛。「所現」是將看到、想到的化爲實體物，攝影人只要技好，就可以「看得到，也拍得到」；「想得到就要做得到」。備妥工具，持續的練習，直至無所障礙，攝影就是這麼簡單。

　　攝影有很多元素是挪用來的，所以要廣泛涉獵。光影之美、一點透視的距離感，明暗之美的立體感，強烈色彩的對比之美等等，無一不是借來的，因而拍不僅僅只是拍，攝不僅僅是攝而已。應看得廣，想得深，拍出來的作品，才能吸睛，才會引人讚嘆。一步一步往前走，千年累積才有可能一世揚名。

　　2020 年是幻滅的年頭，外頭的勢，強於內心的願，逼著人類反省，改正惡習。可是積重難返，就像資本主義的唯利是圖，共產主義的非人性作爲。那麼至善的境界在哪裡？就是因爲完美從未出現，人類還在找尋「天下一家，世界大同」。攝影也一樣，攝影人仍在找尋。我上山，並非賞櫻尋美，而是在找尋天啟的影像。所以問我用何技，實無技

可言。

　　攝影，看是根，所以要用耳去看、用心去看、用全身的感官去看，最後才用眼去觀，觀是有智慧的看，觀看合用，才是智。山草，不畏風寒霜雪，暴雨狂風來襲，它仍淡定。春臨，它將又重生，此刻我所見之攝，也許是千年一會，再見時，面貌風情將又別有境界。

　　人生，是過程，攝影也是過程，論的不是結果，而是夢的過程，夢碎了！就再織一個，直到沒有夢那一天，就得放下相機，踏上歸程。沒攝不得？就繼續找尋！山草堅韌挺立，它無愧於天地，我也無愧天地，這就是幸福。天底下，沒有拍不好的人。拍不好？只是過程中暫存的現象，千萬不要將一時，誤為全程。藉攝影修煉，你一定會越來越美好。

岩大戟

　　岩大戟生於亂石堆，卻能開出美麗花朵。石的上一代是岩，下一代是沙，龍洞海濱應是亂岩堆才對。岩大戟的誕生地，岩尚未分解成石，從它的名字，即知它是岩中花。我只知道龍洞攀岩場周邊，每年春天會有盛開的花群，後來才知道它的芳名為岩大戟。賞花當及時，錯過佳期，只能靜待來年。

　　讚嘆岩大戟，只因它神奇。在幾乎無土的岩縫，它能默默等待春風、春雨的滋潤，我不知它如何度過無水的日子，以及烈日岩石的高溫，和颱風季節的驚濤駭浪、再加上鹹水的浸泡，這種環境，怎能生出嬌嫩的花朵？神蹟！奇蹟！皆可。

　　2020 年，我的心思全擺在困境中奮鬥的影像。大概是疫災帶給人類太大的摧殘吧？不論如何，時序已入 2021，歲次辛丑，屬牛。牛有神力，應可扭轉乾坤了吧！扭轉並非戰勝病毒，而是我們已有了適應的心態和能力。

　　就像岩大戟生存的環境，一定比今日人類的疫情考驗更嚴苛，既然小小的微弱植物，都可以開出令人驚豔的黃色花朵，人類還有什麼克服不了的。從作品，你就可以感受到岩石亂布，大小橫躺，遠處高山青翠，天上白雲飄浮，一幅美好的大自然傑作，就靜靜的存在於海水可及的地方。少了岩大戟的呼喚，此地真的只是磨刀石的天堂。

　　岩大戟一生的任務，只是花開自開，花謝自謝嗎？攝者想求的是它

的啟示。難道世間事物,沒了目的性,就會缺了意義嗎?或許岩大戟正在笑攝者的呆。因為無正解,所以我真的呆了!它是它;我是我,亂岩是亂岩,海水是海水,彼此間能如何的共榮?效法岩大戟的自在與自然吧!

　　有時我會想到,我認真拍照,我就是唯一的作者嗎?若我不是唯一的作者,那該再加上誰呢?是來看展覽的人嗎?還是展場主人?或是出

▶ 岩大戟生於最貧瘠的海岩堆中,適時就開出美麗的花朵。

錢收藏作品的人？或是大家共一體，人人都有角色扮演。若作者的角色可以是動態的更換，作品的意義也該是動態的，那麼誰才能真正的詮釋作品？展場有導覽是好或不好？圖像，需不需要文字的解說？藝術世界可以想像的範疇，真是無限大。

我常說：攝影中有你我他，每個人都有角色，這才是正常的。藝術工作者，不要只躲在自己小小的創作天地，而沒有與大眾充分互動。獨自閉門造車絕非好事。作者也是凡夫俗子，所以得有大眾共鳴，也得形塑作者的品牌，告訴大眾你是何方神聖或小民。

總之，藝術作品也要經營才會紅，個人品牌也要提倡，市場才會認識你，你才有可能更容易得到資糧。寫書、創作、教學、演講，無疑皆是提倡一己想法的捷徑，個人力量很單薄，所以要呼朋引伴共拱，才有可能發光發亮。

作者創作時，可以很自在，但在市場上就不能有放任的自在，一切都在選擇中，樂你所選，選你所樂，如此人生自然自在快樂又幸福。我愛岩大戟！因它自在又認命，所以命定能生於此、長於此。你我相逢自是有緣，我願拜它為師，學會它的瀟灑，自此何苦能擾我？因認命而解脫，解脫就幸福。

學無止境，大自然以無言之教，賜人幸福，知之乎？

生之道 (6)

為了思考人的生存之道，我遠離城市，投入大自然，希望發現最適合大家活命的方式，若我可活得健康、自在，那麼我的快樂，就可傳給四周的朋友，不論熟識或是點頭之交，就多了一種選擇。

「選擇」本來就是攝影的課題，選擇不拍什麼，或選擇要拍什麼，「不要」與「要」相比，哪個重要？不要可捨棄很多干擾，要則是繁雜的提升，如此較量，重點就很容易把握。將攝影原則移到日常生活，人的幸福度，就直接的提升了。

當我選擇到砂卡礑步道，為的是探尋奇景，它沿立霧溪而闢，早年沒有如此親民的步道，攝者要探險找景，就要找當地行家帶路，涉水而攝。過程辛苦，但可拍得比較壯闊的崖壁、水石。

此地的溪石，壯碩且紋彩豐富，走在步道上，視距雖比較遙遠，但仍是極好的拍攝地點。心思縈繞於「生之道」，令我發現很多勇者，它們不懼艱苦的生於崖壁裂縫，或堅忍的立足於溪中巨石，它們只是小草，卻很有「以小博大」的視覺衝擊。

攝影的主旨就是「發現」：能注意到，別人沒有注意到的啟示。大自然是人類的導師，它有教無類，正是我尋訪的對象。立霧溪中，一塊多彩的大理石，已被洪流磨去稜角，此時靜靜的躺在清澈的河水中，好像十分怡然，我無法想像山洪爆發時，萬馬奔騰的氣勢，怎麼容得下它的自在。

因它的穩定，終於養出了生於其上的水草，就像我們寄生在美麗的地球一樣。生之道，除了機遇，最重要的就是生的意志。能堅忍，能安貧，河流之中也是天堂。

　　2020 年，人類的生之道，面臨了很大的挫折。疫災令數以百萬人喪命，幾億人罹病。工業革命後，科技使物質豐厚，於是人定勝天的大論盛行。人藉著科技，而趾高氣昂，自認可以無所不能，因此忘了謙卑，幸好老天還沒有遺棄人類，僅僅派出了新種病毒示警。

　　在悲慘中，細小病毒藉著空氣人傳人，或飄盪後附著於物體表面，觸摸者就有可能被疫毒感染，再以一傳多的方式擴散。一旦染病，只能隔離，再靠自體免疫力痊癒，並留下後遺症，醫療上尚缺積極醫治之道。

　　這下子，很多店家歇業、航空客運一蹶不振，甚至熄燈打烊。繁華的街道，隨著各行各業的沒落，正快速的改變。網路經濟，正迅速的壯大中，為的就是要減少人際接觸，強迫人們改變生活模式。也許，我們正在重返雞犬相聞，老死不相往來的封閉吧？

生之道(7)

大理石夠硬，也夠漂亮，什麼力量可以使它扭曲？立霧溪畔崖壁上這一景象令我深思。崖壁上的小植物，更令我激賞。生的意志，勝於時空、環境，令人敬畏。由此推知，一時的疫情不足畏，但人的生活模式，不能不改變。

花蓮地區的山不高，地球板塊擠壓的結果，形成極多大理石山體，山體遇奔流切割，就露出很多瑰麗紋路。依理，石紋不該扭曲，但事實呈現的完全相反，因此，我只能用敬天畏地來形容。

科技不發達的年代，人們以逃避的方式，遠離凶險。科技昌明之後，人們喜歡探尋難得之景，尤其好攝之徒，更會因奇而趨之若鶩。尋訪奇景，人人各有獨自的心情。在人生旅途上，只有經過雲霄飛車似的起伏，才明白壓力的可怕，進而思考岩石所承受的不可思議。

拍立霧溪之美，東側是步道，中間隔著溪流，西側才是崖壁，只有早上它才能受光，顯現壯麗。越接近中午，陽光越是由頂而下，岩壁變成不受光的惡象。拍照要擇時，在此得到明證。

2020 年出外拍照，大多是我隨眾之所之，地點大家同意後，每周一次，以一天時間共享拍攝之樂，隔周再共同檢視成果。不論資歷深淺，從果溯因，找出應改之處，隔周再次外拍，即可試驗改正。這種交流方式，必須不斷累積，且人數不宜多，最好是七、八人一齊工，才能彼此有充分的對應。

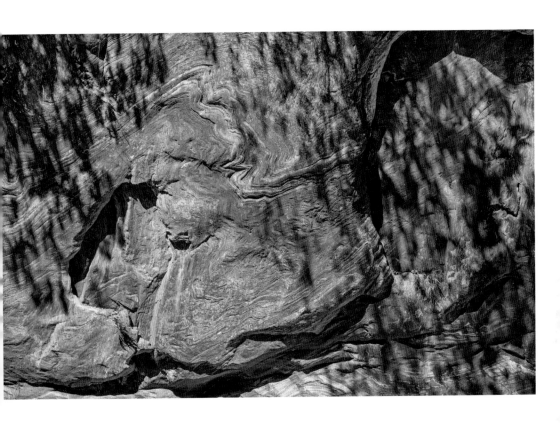

　　教學也好，交流也好，做中學最實際，而且檢視作品時，大家看你的，你看大家的，從所拍之中，互相了解彼此的想法，和各自擅長的手法，人人皆會常常驚於他人所見之獨特。同一天，同一時空，然後成就各自的照片，我喜歡如此的學習之道。

　　這般精彩的過程，已在前章稍做呈現。我談我的拍照，共修者也會談他們的拍攝之道，人人的「攝影眼」，差異竟然如此大。照片縱有雷同，也會因立足點不一樣而有差異。論心不論藝，才是攝影的根本，所以作品無好壞；只有喜歡或不喜歡。

壁上草，也許有人愛，也許無人愛。不論如何，作者是感受到它的堅強，再佐以岩壁的圖案、線條，所以攝了它。攝這種作品，很少用到技巧，但心和景的溝通絕對重要，我常說：是景叫我攝它，而非我發現了它。因它叫我，我被感動，所以按下快門。

　　在大自然中找景，觀察力和心思要相對應，才是成就作品的保證。信步而行，用腳移動；觀察力的發揮，用眼移動，深層的移動是心。綜合性的發揮是「完整的人」。五官全開，人心不同，畫面不同，述說的境也不同。這才是眞攝影。

山林內的和諧

　　林內一片欣欣向榮，冬枯春長，各適其性，極其自然。植物之間的競爭，正待了解。原以為：只要陽光、空氣、水可充分供應，萬物就可盡性姿意而生。以前視「三寶」如無物，取之不盡，用之不竭，哪知今

▶ 山林內，大自然也有競爭，但只要有陽光、空氣、水，就生機蓬勃。

日三寶處處缺。萬物扎根於地，靠地供養，而高山只剩殘破的淨土。入山藉山反省，以求人間似山林，大家共有一片天。

有競爭才能優勝劣敗，淘汰無效率，地球供養萬物，資源有限，唯有善用、儉省，才能永世不衰，代代皆幸福。竭澤而漁，正在盛行，取利無要其極大化，希望能勝者通吃。造成一家烤肉，萬家怨。人，號稱是萬物之靈，可惜智者不多，不能領導世界邁向光明。

植物靠葉綠素進行光合作用，合成生長的必需品，水由根吸收，再向上輸送供應枝幹、葉脈。缺水時，反其勢靠葉子吸收雲霧、雨露補充，互助是樹木生長的祕訣。缺空氣，草木皆枯萎，因此氣要通，才能避免悶出病蟲害。在資源有限的天限下，萬物必然競生，於是居下的苔蘚，就得想辦法寄生上流，並為上流提供養分，寄生而無害宿主，彼此才可共生共榮。

天下萬物，極少懂得儲藏，人也是歷經許多苦難，才發現儲蓄可以解厄，但儲蓄若無節制，害可能大於利。二戰之後的嬰兒潮，如今皆已屆老，但世界上絕大多數財富，就控制在這些長者手中，形成金字塔頂端者，財富多到少有實質意義。苦難者卻無立錐之地。於是造成社會動盪、悲鳴。

山林展現的啟示，萬物皆知足，有競爭而沒有掠奪。曾問某富者，你已如此富有，擁有天文數字般的錢財，為何還拚命的搞事業？他說：賺錢、存錢，是一種樂趣。當晚，我想了很久無法安眠，我覺得這跟吸毒有何差別？吸毒，殘害自己，影響家庭；吸金、聚金，通貨不通，其弊妨礙了金錢應有的功能。

森林裡面，樹有大小，千年神木如何產生的？郭台銘說：種子落地時，就已決定了。真是如此嗎？走在山上小徑，穿越溪谷，經常可以

看到裸露的樹根，它們無不艱辛的鑽土穿石，找尋養分、水源，以求發展。當它們變得巨大之後，它也不壟斷陽光、空氣、水，它的四週仍眾物圍繞，景象怡人。誰曾看過一棵巨樹，卻孤獨的存活？

攝影是眼睛的延伸，我發現了，我感覺了，我拍下它，讓它成為簡潔、易懂的影像，號召有同感的人擁有，並走進大自然，接受大自然的教化，不但可以得到健康，又可造福他人。攝影人拍照一定要外出，躲在家裡，永遠無法拍得大自然的景象。拍到好照片，是你努力的報償，是有形之得。另一個更珍貴的，無形之得，你體會過嗎？

我們常計較於有形之得，而忘了智者「買義」的故事，買義是捨財救難，救助不特定的對象，無形之不得，似買義積福。只有錢才能買義嗎？非也。布施你的愛心，也是買義，當志工完成個人的志業，也是買義。將買的定義無限擴大，極致處就是互助互利。當災難臨身，再多財富只是金融體系的數字，又有何用？

臺灣曾有山友因天氣劇變，被困高山，為了生火取暖，只能拿出紙鈔助燃，希望引燃乾草，促燒小樹枝，再燒旺材塊。這時候，紙鈔是紙還是鈔？想透了！人間就是虛幻的考場，不論賢愚，大家都是到此走一趟而已。拍照也是藉假修真，空中妙有才真。心經講空，說：不生不滅，不垢不淨，不增不減，就是教人識空，空無所得才是真人生。人最後閉上眼睛時，誰帶走了世上物？真是萬般帶不走。

拍照於我，已經不是拍照，而是在享受人生。永嘉大師證道歌有言：貪則身常披縷褐，道則心藏無價珍。無價珍，用無盡，利物應機終不吝。我們實該領悟，速離水中撈月的窘境。攝之道，海闊縱魚躍；天空任鳥飛，幸福、美滿正在向有緣人招手。拍照，能拍得好，只是副產品，真正的好，存心頭。

生之道(8)

　　走進山林，萬物共榮，空氣清新，景色怡人，誰想到其中的競爭？其實，地球上每一處，生存競爭是必然的，此為汰劣擇優的法則。只是，多數的競爭，依本性而為，並無破壞之象。

　　依著自性發展，貪欲不起，就能營造出美麗、和諧的環境，上天賜予如此好的示範，人卻視而不見。貪，只是少數物種的本性，然而，人確知自己的貪，卻無法自制，豈不可悲。有人認為貪是需求之母，促進了發展，也許沒錯，但現今垃圾滿地球，也是貪的結果。奈何！

　　尋訪司馬庫斯、鎮西堡，是因當地交通不便，意外的保留了神木群，又意外的成為觀光資源。攝者參訪，只來帶走美麗的影像，用以思考人生，不留下人造廢棄物在山林。人類已成為地球的破壞王，若能終止破壞，我們的未來絕對光明。

　　眼見自然界的自然，回想人為的不自然，科技文明改善了物質匱乏的貧困，也引來人的貪欲，如此交換，到底是為人類創造了幸福、或是奏起哀歌？覺者已覺，力量尚未聚集，環保仍是口號多於事實。有陽光的森林，萬物皆因它而顯現爽朗，攝者在山徑上如是想、如是拍。

　　地面小草爭榮，亡後分解，供養樹木。小草保護土地，不讓泥沙、土石流失。保留雨露，不讓它快速逸去，當它與陽光相遇，即化為水氣，滋潤蕨類、爬藤，林木蓊鬱參天，鳥來了、禽也來了、獸也潛伏了。

共生共榮是大道，不是虛幻的夢想，而是天堂景色，原來人間天堂就在當下。智者棄都會，住山林，返璞歸真──好，但非人人有機會。都會資源厚且豐，誘惑極大，人易淪陷，一旦陷漩渦，渡脫難期。

　　年少輕狂，我有過；中年創業，我嚐過；臨老傾心攝影正在做。人生入多盼無過。慕山水羨浮雲，閒來談傳承，先得寫作著書，掙人緣。無緣不相聚，事難圓，曾有榮華富貴夢，事後想想總是空，還不如背著相機尋山找景最如意。

　　攝者忙於行，創佳作。行就動，走路如經行，步步踏實，心頭明；吃少動多得健康，此法最高明。老邁還能行如飛，羨煞多少富貴人。拍照者，看景用心看，心眼相連意境高，有境就有景，哪怕不能拍得好作品。

　　年輕人，愛拍照，上山下海體力好，趁此時多看、多讀、多思考，務必勤拍多累積，勤於轉境多自在。智慧先行眼界高，拍照不難此最難，彼此多交流做善友，未來必定結好果。

生之道(9)

　　看是四面八方上下無餘的「觀」，觀是看深入的「察」，察什麼？察景物的意義和美感。在淡水街上閒走，人群嬉鬧，笑聲連連，都不是我的目標，所以皆可視而不見。

　　不會說話的景，藉著形展現意義，我為視而行，看不見豈不失職？大家都可輕易看到的，絕不是我的目標，創作就要有特別的視覺感應，才能換醒觀者的心靈。哎呀！怎麼天天走在這裡的住民，反而沒有看到奇特和意義呢？所以，看跟觀要合心，才能產生連想。

　　以前的人，鄰居都是好厝邊。現在，法院內最多的案件，則多是樓上、樓下互告，或左鄰右舍之間的爭執。從房屋拆除後的遺跡，即知這是合壁共構的建築。古時候鄰居蓋新房，只要兩家合意，其中一家就省下一片牆的費用，在物質艱困的年代，這是雙方互助的福分。

　　那天，傍晚時分，微薄殘光停留老牆，好像老牆在訴說歲月故事，拆屋後的牆上，積留著少少的塵沙，但已有新生命落腳成長。人若退離，草木即是城鎮的主人，吳哥窟就是有名的例證。

　　這棟拆除的老屋，就在馬偕診所的正前方，少了它，遊客就能直接從淡水河邊來訪，對促進觀光有絕對的好處。觀光必須由點成線，由線構面，由多個面，組成區塊，這樣遊客才能久留，多為此地盡力植福。

　　我們學攝影講構圖，基本元素是點線面，布局用減法，是不是對應了淡水的觀光建設？將妨礙人員流動的元素減掉，即可獲益。世上的現

象，不是歸納法，就是演繹法。一個化繁爲簡，一個化簡爲繁，拍出好照片也同此理。

　　老，有老的色彩；年輕，則以亮麗的色展現。所以色也有對立和互補，對立可以很搶眼，互補足以相互增輝，只要不添亂，看來賞心悅目，就是攝影上的自在。看！不是只以記錄爲滿足，必定要處處皆精彩，才能算圓滿。

生之道⑩

　　拍照是從實景中割取畫面，必須主題明確，有主角、有配角，也要有跑龍套的助力，才能不斷爲作品加分。好影像能講故事，故事精彩，才能撼動人心。餘味無窮，意義深遠，又叫人眞心喜愛，這是創造好照片的基本條件。

　　美好的景象，不會時時有，因此必須勤奮的找尋，天道酬勤是給努力者的報償。只要勤且用心，過程雖辛苦，卻可含笑收割。爲了拍攝春景，前往日本，抵東京後，卻遇到四十年未曾有的大暴雪。

　　鐵路因積雪中斷；航班因機場關閉而停飛。天變地轉，特殊天氣苦

了一般人，攝影人卻期待天變地轉之後的景色。通常天氣突然，可帶來難得一遇的奇景。日常的景，遇上奇特的天氣，就有可能演出美麗的作品，就像在臺灣的颱風來臨前。

果然沒錯，隔日陽光普照，公園則因雪災而尚未決定是否開放。我則先趕往公園等待，當攝影人聚集多了，公園就做了「特別性質的臨時開放」布告，提醒入園者：見路才行，危地勿入，後果自負。

來！就是為了拍攝得好作品，不冒險四處遊走，怎麼會找到最好的拍攝角度。拍攝在取景、構圖、元素安排之外，旺盛的企圖心不可少，當然得大膽的四處闖，找尋可拍之景。找景，祕訣是心靜腳快，發現了就慢慢拍。危地就如履薄冰，以免被雪下的陷地給坑了！

水仙耐霜雪？真不可置信，直到親見才知松竹梅之外，寒雪中水仙亦開花。眼前它的花苞仍小，定眼尋覓即見，它正用盡全部力量，為美麗綻放而拚命。昨夜重雪積壓，今晨陽光助陣，光來影隨，一幅會自己說話的影像，就如此遇上了有緣人。

光影、顏色、構圖，三要素通力合作，主角是水仙花的苞，配角是光影下的積雪，跑龍套是屹立不動的老樹幹，它以漆黑顯示穩重，並拉出距離感，其他則不需言語的添加。影像的辭彙超語言、文字，若需太多解說，即非好影像。

但用來交流攝影經驗的書，畫蛇添足就難免了，否則經驗的傳承，就沒有載體了。此地無銀三百兩也好，老王賣瓜也好，學習攝影最實際的方法，就是去做。光是做也不夠，也要懂得自我檢討、反省改進。

成事的最佳方式是自助、人助，然後是天助。一場適時的大降雪，是天賜良機；自助是我來了；人助是公園管理者為攝影者做了「特別」的開放決定。拍照不容易，但樂無窮。

神氣的小草

　　濱海地區的土地通常貧瘠，但長在這裡的花草作物，卻絕對的神氣。含鹽的海風，日夜不停的吹颺，水氣中就有海的味道，草木因此有了特殊的氣質。在此務農，首要工作就是築起防風牆，讓作物安養生長。有了一道一道的牆，藉風而行的種子，也悄悄地落地，再自自然然的發芽、結果，累積出美好的一生。

　　海邊的植物之牆，朱槿很常見，鄉下人稱它為「燈仔花」，培植它的原因是美而好養，不必花大功夫和成本，就能組成自然之牆。更靠海的地方，就改種木麻黃，以攔截高空強風。風分高低，農人需各個擊破，作物才能有比較好的收穫。木麻黃生時擋風，死時成柴，不論生死皆有貢獻。

　　朱槿有綠中紅之妙，紅配綠自古即被歌頌。但在它不起眼的樹腳空隙，不請自來的小草，也承受了農人之惠，展現出美姿。草是農夫之敵，因它會搶食土地的肥份。若它降生在農地上，就很難完美的過一生，一旦被發現，就會連根被拔除。幸虧我所攝之草，它降於對的地方，就像人，生於富貴之家。

　　小草，能有完美的一生，與其說：命，不如說：運。命就是如此神奇！人或動物都一樣。命運之神所主宰的，就是現世中的絕大部分，跟能力沒有太大關連。所以，認命才是幸福的養分。只是，這種論點不被提倡。而我卻很欣賞！命裡沒有的不要強求，該是你的誰也搶不走，不

該是你的，求也求不來。

　　瞧一瞧！誰會相中這不起眼的角色，作為拍攝的題材，以小草做主角，並歌頌它無愧的英姿。拍照！豈止只是按快門而已。首先，你要有悠閒的心，然後具備善於觀察的眼，再有能感的心，加上適當的工具，才能拍出所要表達的情境。攝影不是記錄，但攝影中有記錄的成分；記錄中也難免含有攝影要素，分辨之法，唯心求。

　　攝影師為了拍出情境，出門時總是帶了很多工具，只因他自己也不知會遇上何種機緣，工具帶得多，非常勞累又牽絆，可是一旦用上了，就會很滿足。情境不同，使用的鏡頭跟著不同。例如：此作「神氣的小草」，就是用了 105mm 的鏡頭，才能將前後被攝物聚攏，構築成比較扎實的影像。

　　一般攝影愛好者拍照，要擺脫鏡頭眾多的困擾，只要選用旅遊鏡即可四兩撥千斤，迎刃而解。一般旅遊鏡均已具備品質上的好水準，特色從廣角到望遠融合在一支鏡頭內，重量又輕，價格也比較低廉。以前，廠商做不出這麼優秀的鏡頭，最近因材料科學進步，加上機器人成為生產主力，研磨鏡片少誤差，攝影光學利器才大量產出。早年，誰能夢想今日會有 24-600mm 的攝影鏡頭。

　　工欲善其事，必先利其器，但我得再加上「心是一切的主人」，心雖貴為主人，但若不知主隨客便，經常保持無為而為的謙虛，無意中匠氣即會浮現。師與匠的分別，在於作品表現的隨意自在。

　　田間的自然，人間少有這份瀟灑。學拍照，就是要找回這種自在。走海濱、逛田野、入高山，只要有相機相伴，你的心就會收斂，你的情就能專，感覺也會因而變得敏銳。此際，正是你返璞歸真的良機，我們一起去共享吧！

生之道(11)

　　麻雀雖小，五臟俱全，形容肉身完整，具備快樂生活的資糧。人，要如何快樂生活？首要條件是健康。健康勝於財富，人人琅琅上口，但幾人真正做？比一比，可能不如麻雀。財富每增加一個0，代表身價漲了十倍，那是大成就。有人0增加得快又多，只是最後，最前面的1倒了。如此再多的0，有何意義？

理易明，事難成，所以世人淪陷的多，超脫的少。我們要怎樣才能理事兼顧？效法大自然是捷徑，就像小小的麻雀，站在老屋的瓦片上，四周和以樹木、芭蕉、綠葉，享受著田野流暢且清新的空氣，天生地養，不是如此的自然嗎？

　　廣廈三千，只眠一床；良田千畝，只食三餐。人，拚命為事而煩，多數是為求財。財是護身符？對又不對，因非百分之百的對。有人開玩笑的說：年輕力壯時，掙財傷身，屆老才有錢顧身。聽來頗矛盾，卻是事實。有錢真好！沒錢萬萬不能？這樣才是真人生嗎？大地生養萬物，唯獨人類用錢養「人身、人生」。

　　餓來食，睏來眠；多有衣，住有房，病有藥，這些基礎條件外，人所需的「其他」真就是可有可無了。但誰能捨財富上再增一個0的誘惑？一個0的威力有多大？它幾乎可以打敗全世界所有的聰明人。一個人擁有一億的自由財富，和擁有十億，有何差別？只差一個0吧！聰明人說：成就感完全不一樣。對！沒錯。可是成就感可以拿得出來嗎？

　　回歸到麻雀身上，人該取其長，而補其短，因此，三餐要顧，粗衣陋屋要有，禮義廉恥要修，能如此基本上已能養生，且無愧於天地了。在自然的情況下，人努力於自利利他的工作，就能擁有「成就感」，何需拚死拚活，為財富上的數字而賣命？也許，身不由己吧？

　　人生，有許多盲點，缺乏智慧是根本。愚癡而理事混淆，虛耗時間、精力和健康，而自以為高明。莊子寓言即告知：小麻雀在河床的葦草間飛翔即得滿足，所以牠嘲笑大鵬鳥笨。振翅一飛三千里又何意義。小麻雀認為「飛就是飛」，就算飛摔了，重飛即可，哪算是丟臉的事。人，只要盡本分，無愧矣！成就或不成就，絕非大事。

　　攝影上，最淺顯的道理是：「一定要去拍」，才會得到影像。拍

好、拍壞是技巧上和心靈上的功夫。技巧是事的修煉，百煉成鋼，熟能生巧。一件事，把它做好，做巧，做到可依心而為，只要想得到，就有辦法做到，就可成為「名匠」。由匠成師，則是心的修煉，煉是無形的，用的時候，是化無為有，能不能真空妙有？已非文字、語言的境界了。

拍照拍不好，分為技和心，一個有形，一個無形。看到了，卻沒拍到，那是技不熟所致，技若能練到不見劍出鞘，敵人卻已頭著地，才算是止於至善。心是一切的根，它指揮眼去觀，腦去想，手去動，腳去跑。無形的心，能成就一切事，華嚴經中的覺林菩薩偈，以工畫師做喻，畫師心中無彩畫，彩畫中無心，然不離於心，有彩畫可得。

無形的最難煉，無非真無，一出手即展現無遺。拍好、拍不好的根源在於心，而非大家誤認的技。攝影上的技，幾乎已定型，可訓練，有方法可學，那是基礎的捷徑。盲修瞎練也可以，但必須耗費比較多的時間、精神。所以除了參加課程，有老師、有同學可共學、共交流之外，讀書不可少，從書本，你可以找到許多珍貴的路徑，不讀書實在太可惜了！

無論任何世事，人要有成就，第一靠「才情」；第二靠「牽成」；第三靠「讀冊」，這是綜合諸多前人的智慧結晶。小鳥沒有智慧，牠不知善巧可以改進缺失，然而牠不失本性，所以還可以自在的活於天地間。人因為太聰明，反而忘失本性，惹來諸苦纏身。若能返璞歸真，人絕對可以昂首闊步於天地之間。

拍照就是這麼簡單，心澄萬物明，明則美景現，意義生。技不難，心難馴，明鏡塵最可恨，勤修勤練可成仙。

紅尾水鴝

拍紅尾水鴝在溪中上覓食，沒有別的要領，只要善於把握快門機會，多拍幾張，就有機會捕捉到如意的照片。水鴝往空中衝飛的速度很快，瞬間即又重回溪石上。遇此，就是練習按快門的好機會。少用快速連拍的打鳥模式，回家才好挑片。拍的時候，貪拍，享受快門的聲響，挑片就會很苦。

攝友打鳥，經常拍非常多。挑選的時候，就因量多而迷，沒有充分的時間和精神，細細挑選出「最好的那一張」，徒留遺憾。現在頂級相機，一秒可連拍十幾張，一天可拍數千張，如此耗神，不如審慎的拍。審慎的拍就是站對位置，選好角度，精擬構圖，推估可能的變化，一切都掌握，拍照就能萬無一失。

小鳥是走步道的朋友明美發現的，水鴝極小，又沒有豔麗的羽毛，牠堅勇，卻很渺小。牠在溪流上捕食飛蟲，蟲當然比牠更細微百千倍，蟲群聚舞於水的上空，水鴝就張嘴迎空衝去，能捕到多少？只有牠知道，這是牠的生之道。

人的生之道，對比於自然界，實在太複雜了。修，主要是在練習返璞歸真，化繁為簡。攝影的練，所求就是簡潔，只要單純，美就容易顯現。人要吃三餐加夜宵和零食、下午茶，如此豐饒，吃出肥胖，損及健康，非常可惜。

鳥吃少少的，就能飛，而且飛很遠，真令人羨慕。我們可以吃少

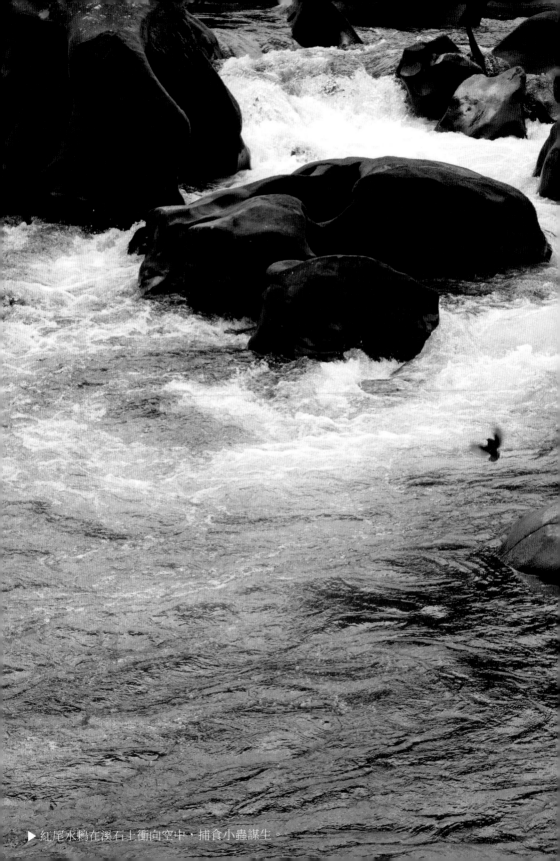

▶ 紅尾水鴝在溪石上衝向空中，捕食小蟲謀生。

少的，就能健康又快樂嗎？回教有齋戒月，強迫信徒斷食，先知們的智慧，一定是與天理相互輝映的。佛教有僧伽過午不食的戒律，只要自我發願，自我執行即可。日中一食，可以節省很多麻煩，又可多出很多時間精進，尚可省下許多物資，供眾維生，真是好榜樣。

被社會習慣教壞的人們，大概習性已成，回頭不易，只能先喚回覺知，再更上一層。攝影人，出外拍照，通常出早趕晚，不很注重於食宿，在養生上，應比較符合天道，勝於普通大眾。都會區內的大眾，通常是食多動少，所以積累，變成不想要，又去不掉的「重」。少欲是減重的妙方，偏偏要管好自己的嘴巴，很難！

多與少的平衡，一直是困擾。拍照取景也一樣。剛開始學的時候，貪多是普遍現象，絲毫不考慮影像元素的均衡與美感，凡看得見的，就想納入畫面。必須經過一些時間的沉澱和學習，才會驚覺簡約之美。學攝影可以制約貪念，沒有想到吧！

要來參與攝影活動嗎？可以請時報文化出版公司開課，我來跟大家交流。通常，每個月我會安排兩次外拍活動，和兩次室內課，人數不求多，但可彼此充分交流社會現象。事實上，寶島之美分成人企圖創造幸福的迷失。統計數字有很多迷失，可惜主導者就是。攝影交流是以心印心的功夫，才能交換感受，才能獲益。

外拍，是藉機行走各地，讓我們細看天地之美，進而觀察自己的實踐力。天行健，君子自強不息，所以說：只有自己能救自己。水鴨攝於大華壺穴，大華壺穴在哪裡？大華壺穴就在平溪線火車的大華站附近，下車步行約 20 分鐘即可到達。

壺穴是因溪水迴旋而鑽出的不規則圓穴。壺穴是特殊地區景觀，世界上少有像大華壺穴這麼漂亮的成片景觀，只因它地處偏僻，所以保存

得完整。萬一，揚名又容易到達，就免不了破壞。美景的發現，往往是登山客先行，健行者以之，然後是攝影人。最後，蜂擁而至的是普羅大眾，若大家能以愛和崇敬之心，禮讚我們的土地，攝影將是大角色。

臺灣地區國民平均所得已逾三萬美金，該是大力從事文化建設的時候了。文化建設不容易看到成果，又少油水可撈，因而主政者不熱衷。既然如此，民間就得自力救濟了。攝影已是全民運動，慢慢的大家也發現了，拍得好與拍不好的差異，所以學攝影成了顯學。

攝影是在求眞之中，添加美感，創出會說、會講故事的影像。因以往我們的美學教育，不被注重，所以創造好影像的困難度，超越文字、繪畫。攝影得靠時空和天候、光影而產生作品，人無法居於主導地位，必須有各項因素具備才成，難吧？不難！有心即成。

生之道⑿

　　淡水夕照，自古以來廣受稱揚，那天受邀上高樓，遠眺滿天紅霞，海上漁舟點點，隻隻放著微光。突然間悟到，海面上每個光點，都是一家人的生活依靠，如此的生之道，怎麼未受到足夠的讚賞？

　　在大海中討生活，並非常有如此美的風光，無風無雨，又有彩霞相伴。惡風惡雨也是海上常態，漁人最能坦然。像拍照一樣，也不是時時日日平順。漁郎出海，就會豐收嗎？總要出航才有結果！活在意外不斷的世界，意外竟是常態。好壞都有的意外，人人都期盼，所遇皆好，可惜福運稀少。為了不受打擊、折磨，轉而歌頌平淡。但無風險哪來利潤？我的體驗，充分預防，就可防止意外發生，例如攝影。

　　漁舟夕照，低空雲彩已黑，高空尚且亮麗，天空不但遼闊，且有上下三十三層。海面黯暗，只有遠方接近海平線的轉彎處，有比較多的亮光，攝影就靠這些微光，調現顏色層次。漁舟或遠或近，藉著燈光，撐出了距離感。有層次、有顏色、有遠近的透視，此景即佳照。

　　拍照時，必須多多思考，所以獨行最好。呼朋引伴的攝影，好處是互相照應，壞處是彼此干擾。在現場，大家靜默各自拍，能不散心雜話最好。非說不可，就請輕聲細語。

　　拍夕照，因光線已微，最好備有三腳架，才能用低 ISO 和小光圈。萬一少了三腳架，就提高 ISO 做補償，寧可放棄小光圈，也不要因相機不穩，導致影像模糊。現場若可找到依靠，管它是牆是柱，絕對有助於

拍照。

　　討海生活大不易，海，是龍族、魚鱉蝦的世界，少去榨取才可長保平安。不是靠海吃海嗎？沒錯。錯在現代人正在竭澤而漁，不爲魚族留下後路，所以大自然會反撲。

　　近海漁船，已少有漁穫，汙染狂潮助長了魚群消失。經濟發展如果不是爲人民謀幸福，只是統計數字的成長，有何意義？拍照人的想法，在於揭開表象，深入核心，帶動改革，以求回歸簡樸。

　　我常思攝影的功能，何止吃喝玩樂？它幫助記憶、協助思考，亦可探究科學始末，促進醫學福祉，提倡社會改革。娛樂業若少了影像，就失了根少了足，那將會是怎樣的情境？

　　攝影不能在臺灣成爲產業，就是攝影人奮鬥不足，才形成生之道困難。繼續努力吧！大家。

各飛東西

商人命苦，疫災濃重，仍得奔波；常人百姓，親情深厚，急喚人歸。旅人夢斷，疫毒失控，邊境管制，航空業驟死。苦呀！2020。

遠看！飛機渺小；其內的人，更小；疫毒更是小到肉眼無法見，力量卻撼動了人的日常。疫已成災，歿了幾百萬人，比世界大戰還慘，但起源仍然成謎。

此前三、四十年，歐美主導的全球化，哪料到給了病毒通往世界各地的捷徑。科學家、醫療家、政治家、你我大家，共同面對吧！有稱它為業！真是業力無邊際。

有歷史以來，人類總是愈挫愈勇，這次當然不會例外。一時，或許困難重重，舉頭卻見雲彩美麗，朵朵燦爛。只要熱情長存，有希望即有天堂。

商人，不得不奔波於國境之外，馬不停蹄尚可忍受，強迫被隔離，則是無可奈何中的無奈。這邊關 14 天，那邊也關 14 天，一個月剩幾天？

棉絮雲中的噴射機，各奔東西，載著人的希望找出路。

▶ 疫情下，客運航班減了，貨機反增，東奔西忙是宿命嗎？

動力無窮

前往十分瀑布途中，有幾處河水湍急，且上下有落差的河道上，布滿壺穴，有些因水乾、水淺而顯現，有部分藏在水多、水深的地方，因被溪水掩蓋而暫時看不到。沿著溪岸緩緩而行，每次經過，所見景緻都有些微不同，因此可以常來而不厭。這次很幸運的，遇到河水豐沛，所以能看到壺穴的誕生過程。

一個壺穴的形成，最少需要幾百年，甚至千萬年。地理條件是河床必須堅硬，又是綿延不斷且有落差岩石，河水奔騰時因其不平、不順，而造成漩渦，漩渦不停的迴轉，才能磨出了不規則的洞穴。簷前水，可以穿石，靠的是雨水滴落的衝擊。壺穴靠的是磨功，河水往下奔流，意外形成漩渦，用意外之力，將岩石河床穿穴，絕對天長地久。

一般人，參觀十分瀑布，目標單純而急切，以致忽略了沿途的景色。山水之美，是平溪誘人的原因。又加上商店街有喧鬧的放天燈活動，將原本是祈求國泰民安的宗教慶典，轉換成為熱門的商業項目，藉人文氣息的美名，將文化變為可以換糧的財寶，觀光旅遊於是成為產業。

從瑞芳搭平溪線火車，沿途可以自由上上下下，一日遊車票售價又極低廉，用一杯好咖啡幾乎就換到兩張車票，所以海內外遊客終年不絕，人氣鼎盛。若當地培養更多的外語解說員，國外自由行的遊客，將因更了解平溪的特色，而喜歡旅宿於此。

年輕歲月，騎乘機車，帶著相機闖蕩平溪，可惜當時不懂得「看」，以致錯失了它原始的風貌。經過四十多年，我才醒悟了一點點，終於對壺穴的形成，有了至誠的敬意。攝影人要培養會看的眼睛，閱讀他人的經驗很重要，知識令人「開光」，再佐以行千里路，用親做親證拍出的影像，告訴世人影像的美妙，超越語言、文字，大概就是我這一輩子的任務。

　　拍照，是緩緩移動的活動，儘管你很會看，但行動過於匆忙，也會什麼都看不到、拍不到。水至柔而能穿石，所以人生處事，並沒有什麼不可退讓的。「讓」令水轉彎，據理力爭，持恆努力，最後崩壞不是水，而是石。

　　巴勒斯坦的計程車司機問旅客：「羅馬帝國今安在？」，旨在強調強權不永存。元朝，蒙古人打遍歐亞兩大洲，建之許多帝國，結局又如何？看山觀水，拍照是藥引，追的是真善美。真善美才是永存的本真，當我們重回本性，天堂即現。

　　我提倡攝影，因它既可眾樂樂，也可以獨樂樂。美很主觀，沒有對錯，也沒有對立，就像野花、野草各自美麗。同是生命姿態的展現，哪來的貴賤對比。拍出奔騰的河水，有些急急下闖，有些則因緣際會的形成漩渦，為磨壺穴而暫停奔流。它劃出了水面上的圓圈圈，在水面下也湧現力量，正與河床親蜜的磨合。

　　有爭也有合，才是真道理。壺穴是爭與合的產物，河水無論如何都只是過客，海才是它們的終點。人生，過程中也有許多爭和合，創造大家共同的幸福，才是我們的產品。最終，人的歸路也都一樣，但來生去何處？答案可能會極不一樣。所以，我們必須把握過程，用緩慢享受生之樂、生之美，否則千年一瞬，美味未嚐即已崩逝。

作品的哲理，勝於表面的華麗，但已經有人勸我，晚年何不多拍些亮麗的作品，讓晚霞能夠絢麗。晨曦的燦爛，既已過去，中年的烈日滿天亦已嘗透，剩下的就是晚景繽紛。我的攝影路，朝此邁進，應是很好的旅程。既已拍過春夏秋冬四季的專題，又拍了「虛實有無」的四大皆空，繼之是 2020 疫災的「生之道」，接下來拍一拍繽紛也很合題。

　　無常什麼時候到來？無人能知。只要一息尚存，我的目標就永不歇止，藉攝影呼喚人性覺醒，也許也是貢獻。至少，它是無害的正念！

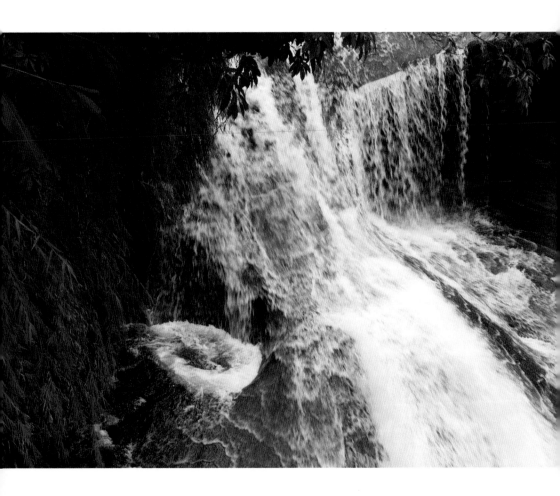

生之道 ⒀

　　又是看海靜思的日子，其實北臺灣左右兩側都是海，看海何必特地跑到臺東？生為攝影人，在自己熟悉的地方，也會面臨感官鈍化的情境，所以四處走訪是必須的。在這裡吹海風、聽潮音，不知不覺中，心淳靜了。我回到了原始狀態，也就是不思善不思惡的境界，此時手中的相機就會變得靈敏，我是藉它而專一。

　　海，如果四處都一樣，鐵定無趣。東海岸，緊緊貼黏著太平洋，有大陸板塊和菲律賓板塊相互擠壓，而形成的特殊地形。因海夠大，岩石夠嶙峋，它吟唱的海洋之歌，就很壯闊且不同於別處。浪也很特別，長浪、碎波循著天時而變，百聽不厭，十分迷人。況且坐膩了，輕移腳步，就有新天地供人享用。

　　景怡人，心舒暢，隨心意之所之，拿起相機，輕按快門，就如此得到一幅意外之作。幸運之神來臨，好作品的產生，絕非刻意的追尋。拍照很奇妙，我曾苦心奔波，追尋良景兩個月，就是拍不到任何作品。當決心拋棄苦心造詣，毫無所求時，反而有了無限美好的回報。有心、無心，哪一個好？我行於如此的路上，不確定性就是常態，甘之如飴，令我持久不懈。

　　太平洋的水，千萬年來不止歇的迴盪，欲讓岩石放棄稜角，可惜頑石不化，或有改變也十分緩慢，磨合之事，真是千萬難，也許終有一天兩者就會融合。耐心是追求極致的良方，世事哪樣不如此？海水清澄，

因石而沫。沫是海水？海水是沫？怎麼看、怎麼想，總是參不透。拍它化成作品，掛在牆上，它會教人止急，止急的修養，該也需千萬年吧！

耐看的作品，無表面的華麗，從泡泡中去找泡泡，你就會發現各個不相同。岩石的裂縫，收納了海水和泡沫的進出，誰也怨不了誰。該進則進，該退則退，這是水與岩的默契。只要遵循默契的韻律，彼此就能進退有序，才能融合。否則，憑太平洋之大，岸邊的小岩，怎能抗衡？眼前所見，卻是大不欺小，構成了一幅美麗的圖案。

天理順逆，崩石皆塌的景象，誰沒見過？在臺灣我們稱它爲大自然的反撲。人類有小聰明者多，有大智慧者稀，紛亂不斷，就是不懂天、地、人之間的調和。遊走海邊，海會教你「天地不仁」的道理；漫步山林，山林會給你啟示。海深且廣，魚族眾而內斂，才

成其大；山林草木多，禽鳥野獸聚，這是自然的力量促成。此間有誰耀武揚威？

因為不爭，所以內聖外王；水至柔，而萬物服。人，若了然天威，就會謙，就不會狂妄。當然大山大海也有狂嘯的時候，幸好我不明其理，就像我生而為人，但我仍不明白「人」。古德說：知人者智；知己者明，很可惜我既不知人，也不知己，所以仍尋道於大自然。因大自然的豐富，所以可藉相機截取精華，藉以自娛娛人，達成無言之教。

攝影之道無它，臣服於自然而已。善移則多見，多見而能待，那麼佳作不求自來。現在流行 PS，所謂 PS 是藉影像軟體，做事後的加加減減。而我崇信的是自然，拍法也就倡行「一槍斃命式」的生死決。有人問：「你使用影像軟體嗎？」答：當然要用。就像軟片時代，拍攝之後，哪有不要進暗房的道理。我用影像軟體，只會做「所現，如所見」的調整，絕不畫蛇添足。

跟我學攝影的朋友就知道，課堂只論道理；外拍只會放羊吃草。若不善問，就會學得少，善問一定會給解答。萬一被問倒了，怎麼辦？我有很多在學校教攝影的朋友，也認識很多以攝影為業的善知識，找他們教教我，我就又學到了「新知識」，所以被問倒越多次，進步越大。我不會因而覺得丟臉，知之，為知之；不知，為不知，是知也。

誠實面對，正是攝影教給攝影人的大道理，我們千萬要珍惜。

人去舟空

河岸停了兩小舟，只見水波不興，河水映著周邊景色的倒影。

此際，《金剛經》上的「法尚應捨，何況非法」迴盪。此岸、彼岸，一直是大修行的考驗。既然人都渡河，自然要捨舟踏上正途，既已大富大貴，理論上當然是捨財積福，以求福蔭三世，但取捨之難，則是大智大慧，否則也有慈悲障道的顧慮。

舟，渡人的工具。何人會在渡河之後，竟要背舟同行？佛以舟喻法，法能渡人，但抵達目的地之後，就要更上一層，不該念念於法。上天堂不是目的，能到天堂代表有大能力，有大能力當然要重返娑婆，廣施法藥，叫眾人普沾法喜，離苦得樂。

攝影若只是在追求拍出好作品，那是引人入門的好方法，進階則要涉及修身、養性，這樣的目標才會宏大。修，只要能修到隨時隨地心平氣和，無憂無慮的置心一處，就會有大收穫。拍照攝影是我的道，我已放下「我在拍照」的念頭。

我拍照已能像呼吸一樣自在，既不掛心拍得好或壞，也就沒有得失的掛礙。一切聽其自然，該好，它一定會好，看走眼，當然不好，不好就會反映在作品上，令我反省改進。男子漢大丈夫，自己做自己擔，拍照不正是這樣嗎？拍不好，怪別人，豈不是笑話。

我常說：攝影家最笨，產品不良率很高。每天拍，每次就是不良品很多，最好的通常一張也無。這不是笨，是什麼？若經不起挫折打擊，

最好不要從事創作，創作就要具備「止於至善」的理想和堅持，要能屢
敗屢戰，永不妥協。

此作攝於日本鄉下，空空蕩蕩的畫面，顯得冷清，這才給觀者留
有更深的思考空間。寂寥是智慧的種子，世間若少了寂寥，人就無法冷
靜，也就無法參透「生老病死」苦。苦有因，要「有苦不受」就得了解
苦的因是集來的，不集就不苦，像有生就有死，若不生就永遠不死。

所以命中該有的，就要坦然面對，就像欠債還錢。福分也一樣，都是有因才有果，所以財富湧現時，要擋也擋住，這就是命。拍照努力會有收穫，但有收穫並不代表也會有成就。失敗，人之常情，十之八九。當稀有的「一」出現時，可能就是佳作連連。修道也一樣，人人都在修，但成佛有幾人？很稀有。稀有就不修嗎？

　　拍照拍不好？更要努力，才能將心置於拍照上。拍不好要將所拍的捨掉，而非將心捨去。舟空人去，就是心已知，智已得，悟已開。所以，舟繫於此。誰又將會從此岸，渡去彼岸？輪迴是不是因而生生不息？地獄與天堂之間的來回，永遠也不會止息。拍照是拿著相機思考的俗事，俗事當中的真理，才是永恆不變的真。

　　拍照，我喜歡用 100mm 以上的焦段，景物會比廣角鏡頭聚攏。街拍則以 50mm 以下的焦段，比較適宜。拍人物，則彈性很大。回頭論實用，一般好攝者有旅遊鏡就夠了，除非你是高畫質的追求者。不論何人，拍照時盡可能善用原始檔，它會回報你品質上的好，自己比一比就知道畫質好的可貴。

　　拍照練心，練習一絲不苟的習慣，好習慣養成後，終身受惠。

生之道(14)

　　拍月亮已進行了很久，而累積的作品很少，因此趁著 2020 的疫災，先做個初步了結。銀姬被讚頌的多，而她卻靠太陽才能發光，太陽雖是本尊，被歌頌的反而少。什麼道理，造成此種現象？是不是人間也有很多這種狀況呢？天所示，既如此，紅塵中，大家又有何好爭的？

　　原擬中，一直想拍一張從月升到月落一氣呵成的創作，但臺灣地區的緯度不夠高，無法拍出想像中的美景，只好改變拍法，取片段代表月姬遊空。拍這樣一張照片，曝光時間耗了兩個多小時。幸好，拍攝地點就在住家附近，還不算艱難。去拍最多次的地方，是臺北大安森林公園，最後皆因地景搭配不夠完美，所以捨棄。

　　拍這類作品，選拍攝地點最難。只要選妥拍的場域，剩下的功夫就是等待。按下快門之後，通常我就聽誦一部《無量壽佛莊嚴清淨平等覺經》，剛好也是兩個多鐘頭。現在的手機功能真多，所以我在手機內儲存了不少經典，可以利用拍照行程精進培福。

　　拍月亮遊蹤，我的工具是相機、鏡頭、三腳架、快門線和兩片減光濾鏡。月亮升起之後，會走何路徑？查一查中央氣象局的資料，即可推估。何時月亮初升？方位幾度？何時過中天，何時月沒？方位在哪裡？這些都可事先查清楚，對拍攝很有幫助。

　　月亮高掛，一定是有，攝者才會拍得到。但拍她的蹤跡，月亮已非個體，而是一條白光，那麼，月亮是一個，還是有很多個？很多個月亮

組成的遊跡，她還叫月亮嗎？月亮此時應已從有化無，有和無要如何區分？攝者總是被困惑著。

佛在《金剛經》中問須菩提：如來有得到無上正等正覺嗎？如來有所說法嗎？須菩提回答說：如我解佛所說義，並無一個，名叫無上正等正覺的。也沒有一個法，是如來說的。我所見的，我所拍的，大概也如是，總說叫「亂拍」，但亂拍又不是隨便拍。

此書上市時，攝者已年逾 68，從 2021 年春天開始，我將轉換拍攝主題，以喚回青春的顏色。老年人若能一身亮麗，每天該吃就吃，該睡就睡，健康、快樂的活出精彩，那麼活到哪一天，皆是吉祥好事。願老天應允老人的祈願！也祝福大家！

貓捕魚趣味八連拍──
祕訣即是猜、等、拍

後記

　　攝影是一種觀看的藝術，人，各個不同，看法各異，就藝而言，無尊卑可論；品則有高低之分。眸子濁，則所見皆濁；眸子清，則所見皆清。於我而言，攝影就是攝影，實分無所分，只要自己認同即可。

　　攝影步入數位之後，工具的使用，改變最多。手機拍照，從剛開始的不入流，到如今成為主流，只花了短短的二十年。儘管消費市場被顛覆了，但它的本質不變，拍照仍然是從現實世界擷取影像，拍照的軌則仍然是曝光、對焦、構圖。但拍照的手法改變很多，改變的核心叫作「不用心」，呈現的結果叫作「拍不好」，為了讓大家成為很會拍的人，所以寫了這本書。並請跟我一起精進的攝友，人人出力，各貢獻四張作品，並談談自己的學習經驗，希望觸媒能發揮引導作用。

　　拍照很容易得到影像，想拍得好卻不容易，此事非常奧妙。不學，總以為自己很會拍。學了，才知道自己很不會拍。這叫不經一事，不長一智，因而相機可以是用來當修煉的工具，令人明白「心」是很奇妙的，唯有謙才能受益，唯有減，才能增。

　　不管時代怎麼變，只要自己守住自己的核心，簡單而知足，就能很美滿的度日。拍照，已是全民運動，祝福大家能用心拍照，不要計較工具的好壞，擁有多少鏡頭，只要如此，保證人人都是很會拍照的人。有問題，請來臉書交流吧！搜尋「胡毓豪」即可找到本尊。

　　私訊必回，是我的風格。

Origin 1005

鏡頭的力量：眼淨、心靜煉出攝影構圖美學

作　　者—胡毓豪
照片提供—胡毓豪
整　　稿—陳　程
責任編輯—廖宜家
主　　編—謝翠鈺
企　　劃—廖心瑜
資深企劃經理—何靜婷
美術編輯—李宜芝
封面設計—陳文德

董 事 長—趙政岷
出 版 者—時報文化出版企業股份有限公司
　　　　　108019 台北市和平西路三段二四〇號七樓
　　　　　發行專線—（〇二）二三〇六六八四二
　　　　　讀者服務專線—〇八〇〇二三一七〇五
　　　　　　　　　　　（〇二）二三〇四七一〇三
　　　　　讀者服務傳真—（〇二）二三〇四六八五八
　　　　　郵撥——一九三四四七二四時報文化出版公司
　　　　　信箱——一〇八九九臺北華江橋郵局第九九信箱
時報悅讀網— http://www.readingtimes.com.tw
法律顧問—理律法律事務所 陳長文律師、李念祖律師
印刷—和楹印刷有限公司
初版一刷—二〇二一年五月二十一日
定價—新台幣四八〇元
（缺頁或破損的書，請寄回更換）

時報文化出版公司成立於一九七五年，
並於一九九九年股票上櫃公開發行，於二〇〇八年脫離中時集團非屬旺中，
以「尊重智慧與創意的文化事業」為信念。

鏡頭的力量 : 眼淨、心靜煉出攝影構圖美學 / 胡毓豪作 . -- 初版 . -- 臺北市 : 時報文化出版
企業股份有限公司 , 2021.05
　　面 ;　　公分 . -- (Origin ; 1005)

ISBN 978-957-13-8971-4(平裝)

1. 攝影 2. 攝影技術 3. 數位攝影

952　　　　　　　　　　　　　　　　　　　　　　　　　　110007090

ISBN 978-957-13-8971-4

Printed in Taiwan